Characters In World of Fantasy,
Monster & Human,
Imaginary Creatures

Monster & Human, Imaginary Creatures

幻想世界的居民們

松浦聖角色設計畫集

Satoshi Matsuura

松浦聖 著

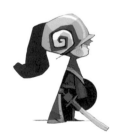

瑞昇文化

Introduction

我並不是作為一個插畫師，而是以角色設計為主要的工作範疇來展開活動的。雖然我的插畫技巧並不是特別出色、也不能算是畫得很漂亮，但是我非常重視能讓觀看者感受到「感覺很不錯耶」這件事。

這本書並不是與「繪畫技巧」有關，而是關於「構思方式」的書。匯集了我在進行角色或生物的設計時所思考的內容（並沒有寫下什麼了不起的事情）。而且我認為無論是誰都能做到這一點。

在〈Chapter1　Charactor Catalog –Monster&Human,Imaginary Creatures–〉這個章節中，大量收錄了超過 600 個我在工作之餘繪製、生活在幻想奇幻世界裡的角色或生物。因為我覺得這樣的做法會比撰寫「How To」之類的內容還更容易讓人理解。
從怪物、獸人、亞人、惡魔或死者、再到魔法生物，其中也包含了我想像古代生物或是在神話、古籍中登場的角色之後，再加入自身原創要素所畫出來的作品。只要各位嘗試繼續往下翻閱，或許就能從中獲得設計方面的啟發也說不定。

到了〈Chapter2　Idea Note,Design Process〉這個章節，雖然比較簡單，但這裡也針對設計創意和差強人意設計的「Before → After」等原創角色的構思以及「輪廓」、「鏤空留白」等層面進行解析。像是如何讓輪廓更有趣，還有不要讓圖顯得單調的姿態構思方法等內容，相信應該都能讓大家當作參考。

如果各位讀了這本書以後，能夠從中獲得設計自己專屬角色的契機與提點，那就太令人開心了。

2021 年 11 月 10 日　松浦聖

contents

contents

乾杯的騎士　Cheers Knight
藍騎士　Blue Knight

83　龍爵士　Sir Dragon
探險家　Explorer
獨角獸人　Unicorn Man
年邁騎士　Old Knight
國王　King
被毆打的騎士　Struck Knight

84　巨人殺手　Giant Slayer
騎士瑪格雷布　Knight Maghreb

85　騎士阿爾隆　Knight Arlon
鐵匠　Blacksmith
馬頭騎士　Horse Head Knight
相撲競技者　Sumo Wrestler
騎士巴爾羅格　Knight Balrog
老練的騎士　Skilled Knight
戰斧維京人　Tomahawk Viking
白騎士　White Knight
雷霆喬　Thunder Joe

86　蝸牛騎士　Snail Knight
狂戰士　Berserker
騎士亞吉姆　Knight Asim
藍髮的戰士　Blue-Haired Warrior
龍騎兵　Dragoon
騎士德烈斯登　Knight Dresden

87　騎士瓦爾提爾　Knight Voltaire
執事　Butler
騎士歌特哈德　Knight Gotthard
武士　Mononofu
龍騎兵近衛隊　Dragoon Guards
中華武將　Chinese Warlord

88　傭兵克雷根　Mercenary Clegane
蘑菇頭的騎士　Bowl Cut Knight
騎士恩格爾伯特　Knight Engelbert
北歐的戰士　Nordic Warrior
葛拉哈德爵士　Sir Galahad
三角帽騎士　Knight Triangle Head

89　主教騎士　Bishop Knight
步兵　Pawn
聖騎士　Paladin
少女戰士　Girl Warrior
枯葉的賢人　Sage the Dead leaf
神職騎士　Cleric Knight

90　橘騎士　Orange Knight
馴鷹騎士　Eaglesmith Knight

91　鬼魂紳士　Ghost Gentleman
包柏頭騎士　Bobbed Knight
髮髻武士　Topknot Samurai

爆炸頭斬首者　Decapitation Afro
亞馬遜女王　Amazoness Queen
拉麵男子　Ramen Man
鷺騎兵　Heron Rider
少年騎士　Boy Knight
大臣　Minister

惡黨 Rogue

92　騎士伊卓瑞斯　Knight Idris
女巫　Witch
死靈法師　Necromancer

93　弒王者　King Slayer
獨眼巨人騎士　Cyclops Knight
行刑者　Executor
骸骨薩滿　Bone Shaman
康絲坦堤男爵　Baron Konstanty
索貝克祭司　Sebek Priest
歌利亞　Golyat
黑爪　Black Claw
弓箭手　Archer

94　野蠻人　Barbarian
壞國王　Bad King
沼地女巫　Swamp Witch
海盜船長　Pirate Captain
鐵鉤男　Hook Man
囚犯（海底監獄）
　　Prisoner(undersea prison)

95
沼地戰士　Swamp Warrior
巨漢　Big Man
紅兜帽的使徒　Redhood Apostle
狼巡守　Wolf Ranger
異端的祭司　Heresy Priest
守寶妖精　Spriggan

96　黑暗女巫　Dark Witch
布拉莫爾將軍　General Bramall

97　企鵝男爵　Baron Penguin
鯰魚戰士　Catfish Warrior
開膛手傑克　Jack the Ripper
火炬騎士　Torch Knight
游牧的戰士　Nomadic Warrior
甲蟲劍鬥士　Beetle Gladiator
強盜騎士　Robber Knight
維京人　Viking
巫師多尼戈　Wizard Donegal

98　瘟疫士兵　Plague Soldier
惡魔騎士　Demon Knight
紅髮艾瑞克　Erik the Red
三頭鬥牛犬與飼主
　　Bullberus and Owner
魯道夫閣下　Sir Liudolf
至高指導者　Supreme Leader

99　馴犬師　Dog Trainer
黑暗鍊金術士　Dark Alchemist
東方的戰士　Orient Warrior
帝國士兵　Imperial Soldier
阿努比斯戰士　Anubis Warrior
疤面人　Scar Man

惡魔 Demon

100　阿加雷斯　Agreas

101　葛雷姆林　Gremlin
勒萊耶　Leraje
猴子惡魔　Monkey Demond
水晶惡魔　Crystal Demon
坎卜斯　Krampus
佛勞洛斯　Flauros

102　佛卡洛　Focalor
小惡魔　Imp

103　保險套鬼　Rubber Ghost
蓋因　Caym
鷹勾鼻惡魔　Hook nose Imp
魅魔　Succubus
惡魔　Demon
夢魘　Nightmare
巴風特　Baphomet
象惡魔　Elephant Imp
黑山羊騎士　Black Goat Knight

104　黑暗妖精　Dark Fairy
惡魔勳爵　Demon Lord
牙齒惡魔　Tooth Imp
惡魔將軍　Demon General
低等惡魔　Lesser Demon
手臂惡魔　Arm Demon

105　伊弗利特　Ifrit
甲殼魔鬼　Shell Devil
尖刺騎士　Spiky Knight
卡利坎扎羅斯　Kallikantzaros
加麥基　Gamigin
伊蘭德爵士　Sir Eland

106　古辛　Gusion
紅辣椒邪教徒　Red pepper Cult

107　暴食魔鬼　Gluttony Devil
綠惡魔　Green Demon
魔鬼騎士　Devil Knight
野獸惡魔　Beast Demon
貓葛雷姆林　Cat Gremlin
納貝流士　Naberius

contents

Chapter 1

Charactor Catalog
– Monster & Human, Imaginary Creatures –

Dragon

龍

Orient Dragon

東方龍

相當有魅力的名號對吧。這是從孩提時代就經由遊戲、漫畫、電影等媒介為大家所熟悉的怪物。從古至今，人類已經描繪出為數眾多的龍。雖然形象既定，但還是擁有憑藉形形色色的變化來自由進行設計的樂趣。它和蛇、鱷魚、蜥蜴等爬蟲類，以及兩棲類和鳥類都相當契合，因為如果幫前述的生物加上手腳或翅膀、尾巴等，形貌就會變成龍了。真想看到有愈來愈多的人們讓想像馳騁、幫龍畫出前所未見的設計。

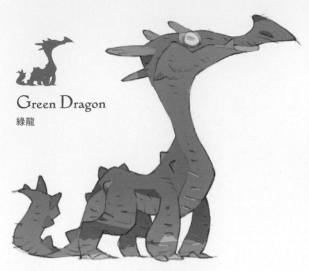

Green Dragon
綠龍

Banana Dragon
香蕉龍

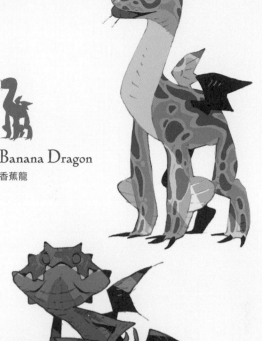

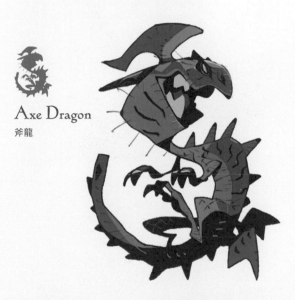

Axe Dragon
斧龍

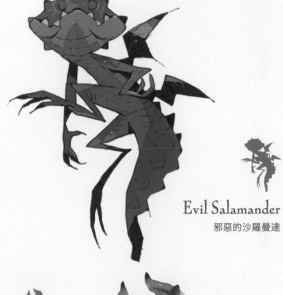

Evil Salamander
邪惡的沙羅曼達

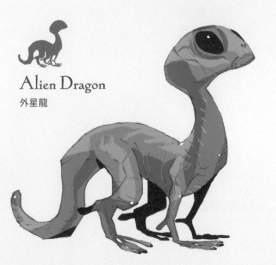

Alien Dragon
外星龍

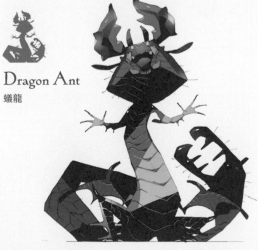

Dragon Ant
蟻龍

透過使用較多纖細的形狀，
營造出感覺有毒、渾身帶刺的感覺。

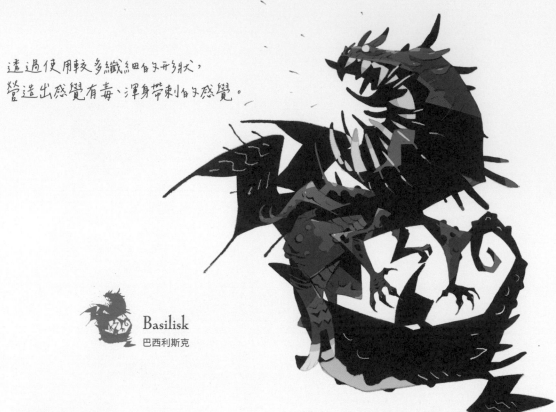

Basilisk
巴西利斯克

Lesser Dragon
低等龍

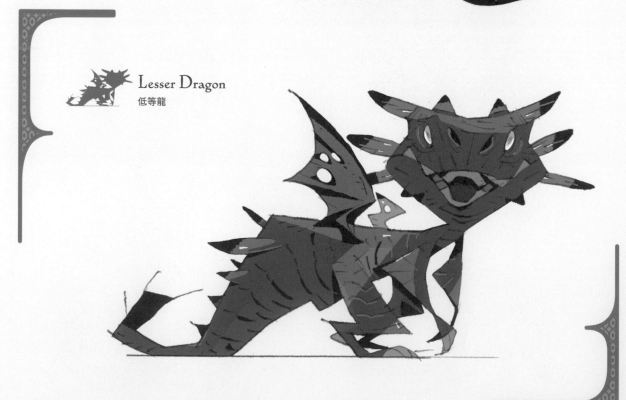

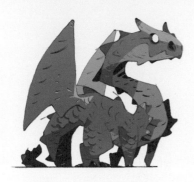

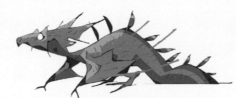

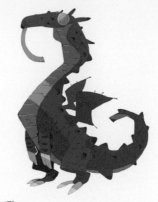

 Desert Dragon
荒漠龍

Float Dragon
浮游龍

Anteater Dragon
食蟻獸龍

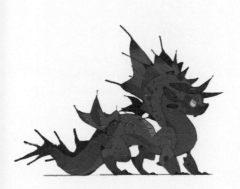

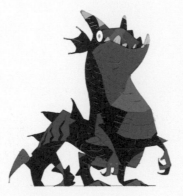

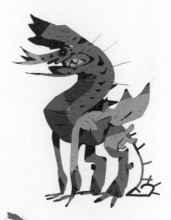

Behemoth
貝西摩斯

Blue Dragon
藍龍

Carrion Dragon
食腐龍

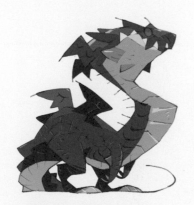

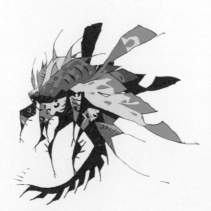

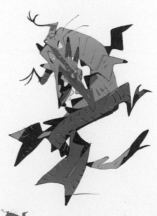

Linddrake
林德蟲

Dragon Moth
蛾龍

Lesser Wyvern
低等雙足飛龍

龍 ／ 恐龍 ／ 魔物・怪物・怪獸 ／ 亞人 ／ 獸人 ／ 人類 ／ 惡黨 ／ 惡魔 ／ 死者・亡者 ／ 植物・食物 ／ 魔法生物

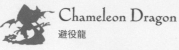

Chameleon Dragon

避役龍

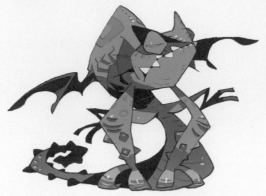

Wyvern

雙足飛龍

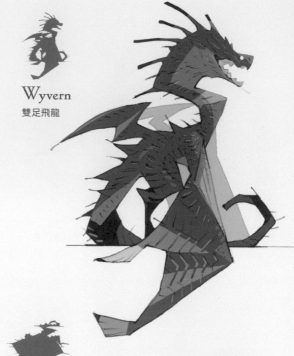

Evil Dragon

惡龍

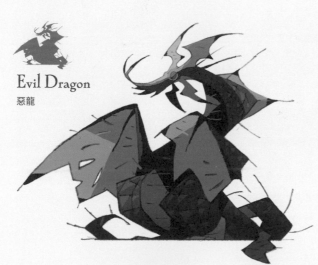

Flatfish Dragon

比目魚龍

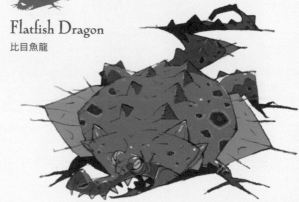

Hippo
Dragon

河馬龍

Catfish Dragon

鯰龍

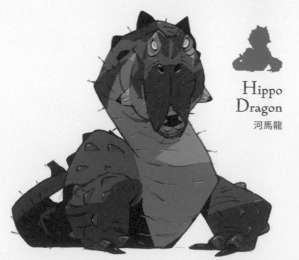

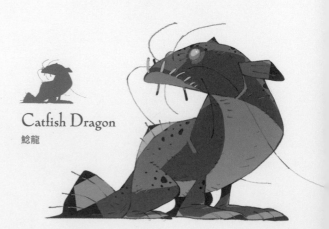

Medieval Dragon
中世紀的龍

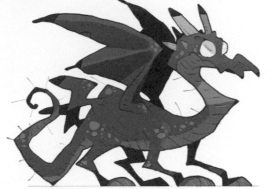

Rock Dragon
岩龍

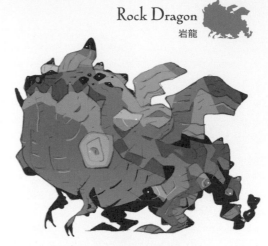

Worm Dragon
蟲龍

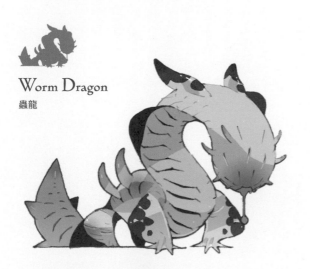

Butterfly Dragon
蝶龍

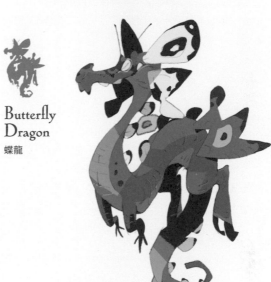

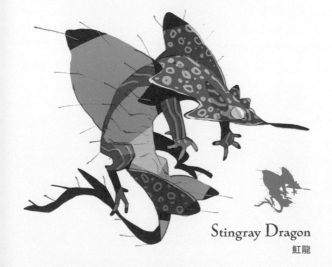

Stingray Dragon
魟龍

Dragon Eel
鰻龍

龍 ／ 恐龍 ／ 魔物‧怪物‧怪獸 ／ 亞人 ／ 獸人 ／ 人類 ／ 惡黨 ／ 惡魔 ／ 死者‧亡者 ／ 植物‧食物 ／ 魔法生物

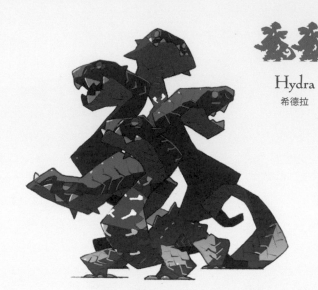

Hydra
希德拉

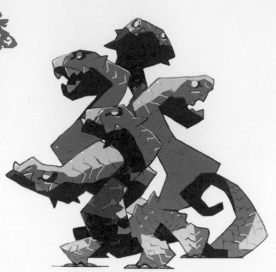

因為重視輪廓的關係，
所以頸部的構造顯得很奇怪吧。
但只要看上去很顯眼就好了。

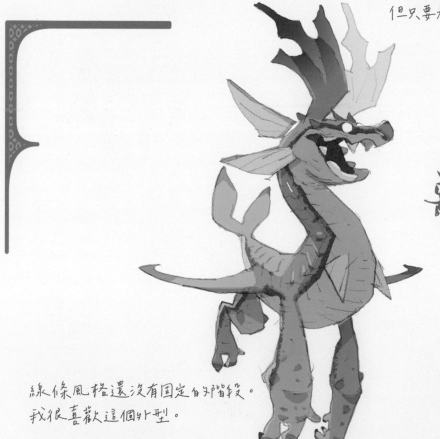

 ## Sea Dragon
海龍

線條風格還沒有固定的階段。
我很喜歡這個外型。

 King Hydra
帝王希德拉

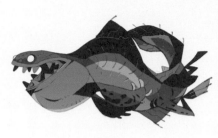 River Devil
河川惡魔

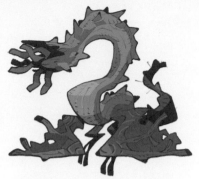 Dead tree Dragon
死亡樹龍

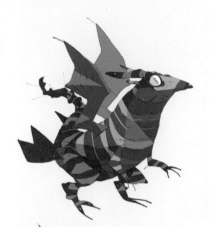 Striped Dragon
條紋龍

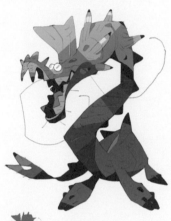 Sea Dragon
海龍

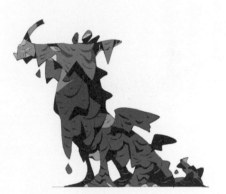 Sludge Dragon
汙泥龍

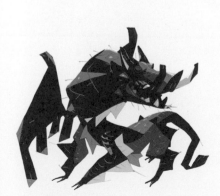 Dragon Boar
野豬龍

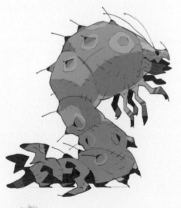 Dragon Caterpillar
毛蟲龍

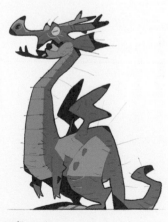 Forest Dragon
森林龍

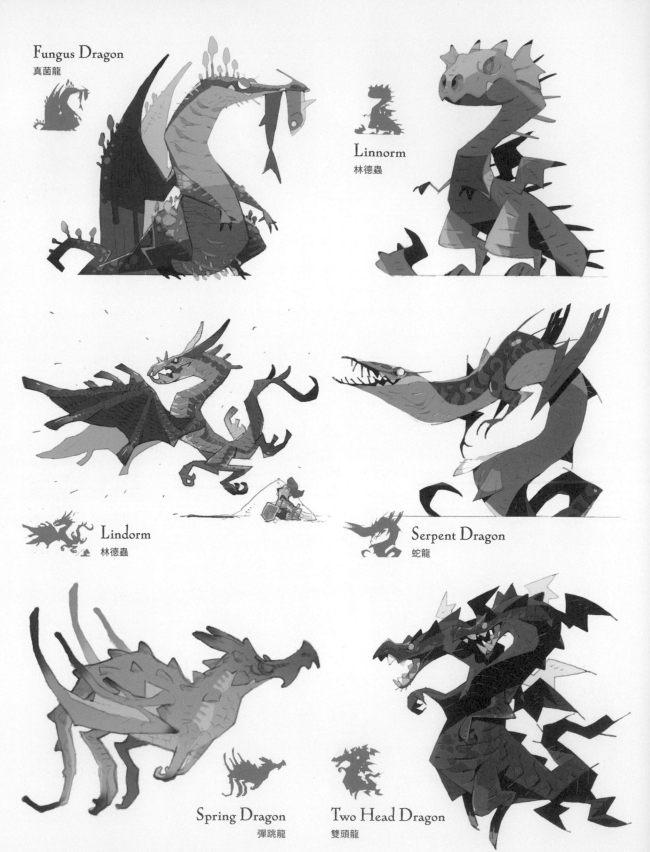

Fungus Dragon
真菌龍

Linnorm
林德蟲

Lindorm
林德蟲

Serpent Dragon
蛇龍

Spring Dragon
彈跳龍

Two Head Dragon
雙頭龍

Oriental Fire-bellied Dragon
東方鈴蟾龍

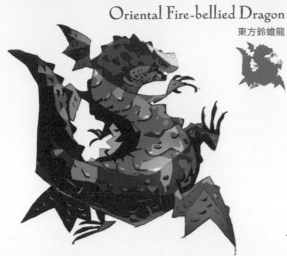

Dragon Bear
熊龍

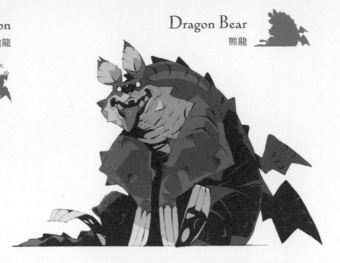

Dragon of Mordiford
莫迪福德龍

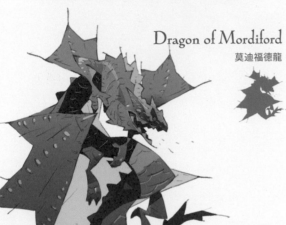

Hatchet Heads Dragon
斧首龍

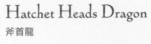

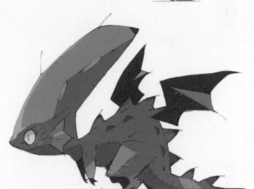

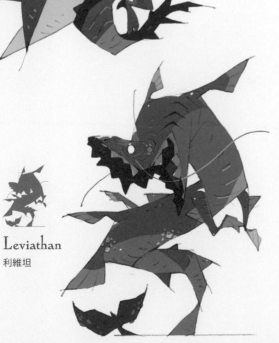

Leviathan
利維坦

Lindwurm　林德蟲

龍 ／ 恐龍 ／ 魔物・怪物・怪獸 ／ 亞人 ／ 獸人 ／ 人類 ／ 惡黨 ／ 惡魔 ／ 死者・亡者 ／ 植物・食物 ／ 魔法生物

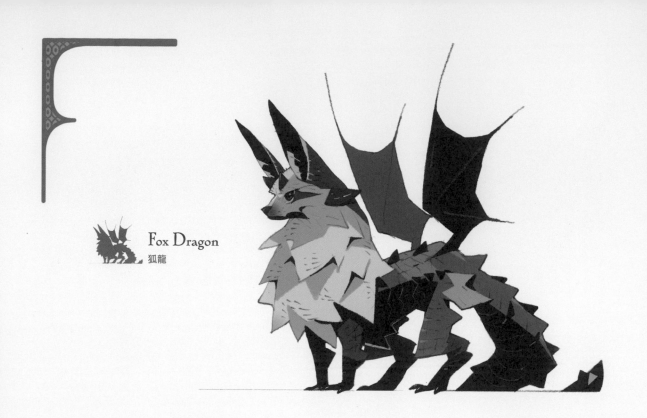

Fox Dragon
狐龍

類似人傘蓋的部位上的花紋很像眼睛。
但眼睛其實是花紋下方的小黑點。

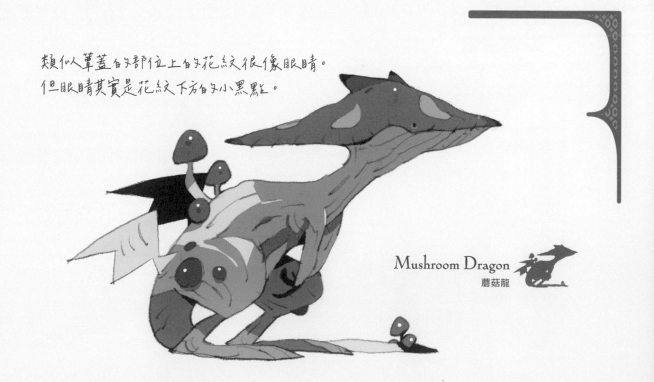

Mushroom Dragon
蘑菇龍

Dragon Zombie
殭屍龍

Little Wyvern
小雙足飛龍

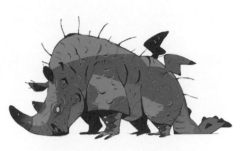

Rhino Dragon
犀牛龍

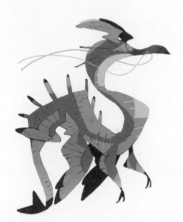

Wind Dragon
風龍

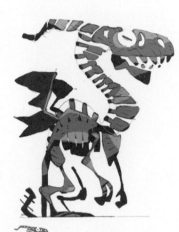

Bone Dragon
骸骨龍

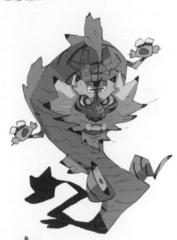

Tiger Dragon
虎龍

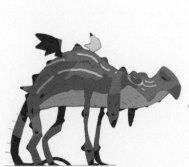

Pink Dragon
粉紅龍

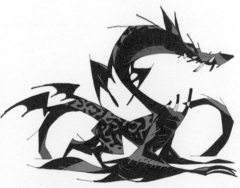

Black Mage Dragon
黑魔法龍

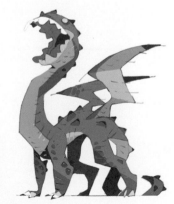

Poison Dragon
毒龍

Dinosair

恐龍

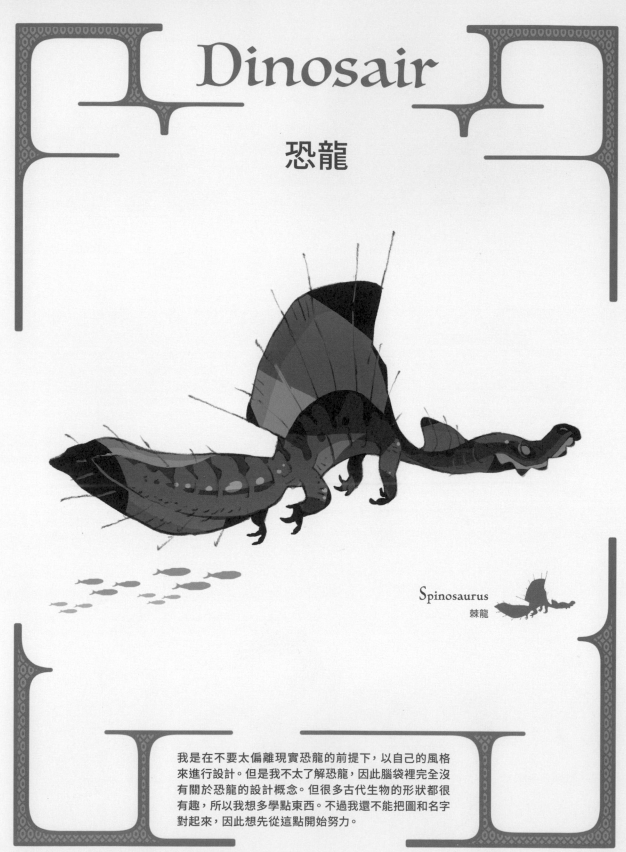

Spinosaurus
棘龍

我是在不要太偏離現實恐龍的前提下，以自己的風格
來進行設計。但是我不太了解恐龍，因此腦袋裡完全沒
有關於恐龍的設計概念。但很多古代生物的形狀都很
有趣，所以我想多學點東西。不過我還不能把圖和名字
對起來，因此想先從這點開始努力。

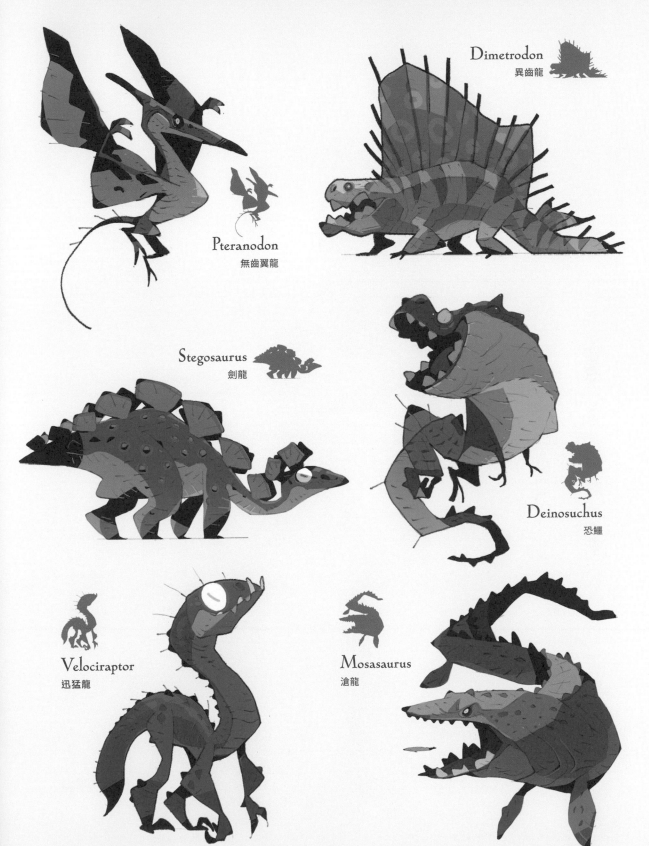

Pteranodon
無齒翼龍

Dimetrodon
異齒龍

Stegosaurus
劍龍

Deinosuchus
恐鱷

Velociraptor
迅猛龍

Mosasaurus
滄龍

龍 ╱ **恐龍** ╱ 魔物・怪物・怪獸 ╱ 亞人 ╱ 獸人 ╱ 人類 ╱ 惡黨 ╱ 惡魔 ╱ 死者・亡者 ╱ 植物・食物 ╱ 魔法生物

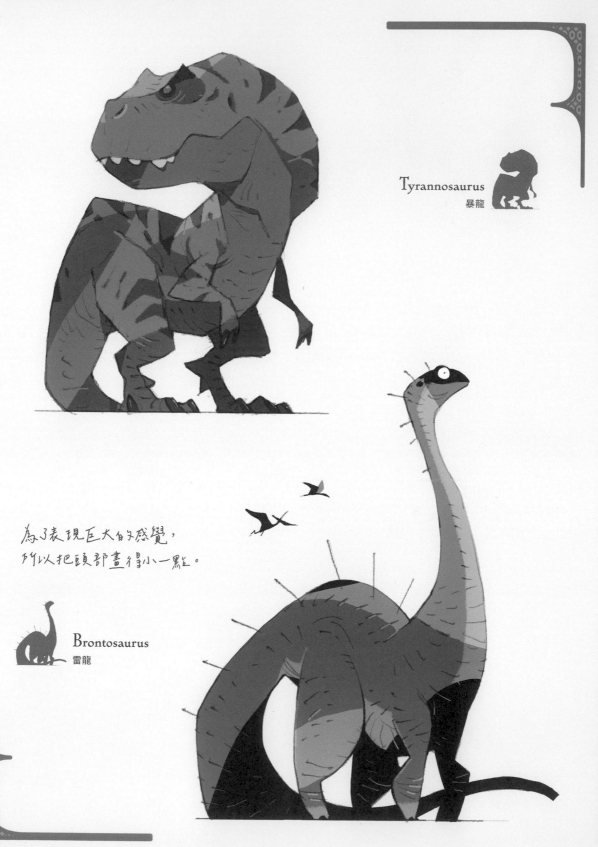

Tyrannosaurus
暴龍

為了表現巨大的感覺，
所以把頭部畫得小一點。

Brontosaurus
雷龍

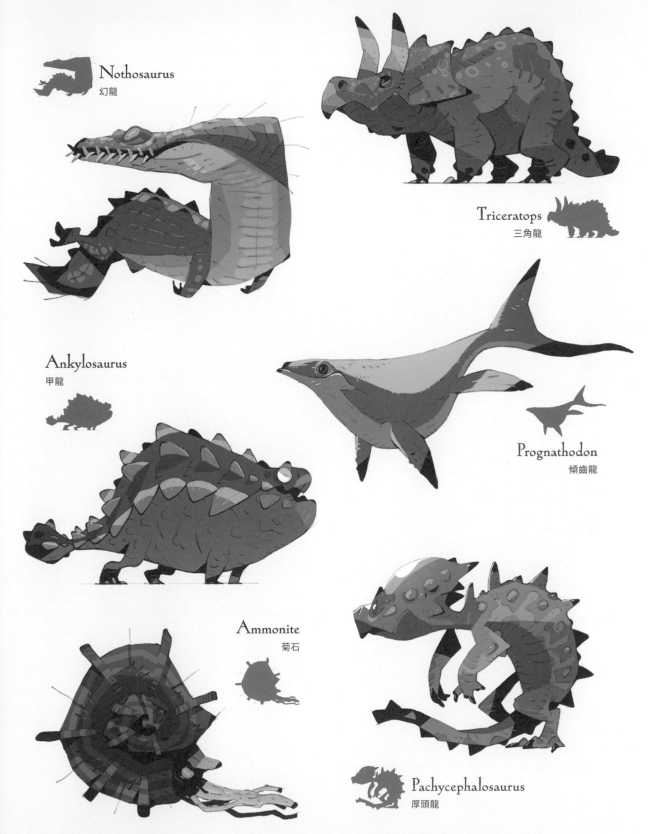

Nothosaurus
幻龍

Triceratops
三角龍

Ankylosaurus
甲龍

Prognathodon
傾歯龍

Ammonite
菊石

Pachycephalosaurus
厚頭龍

Monster

魔物・怪物・怪獸

打從我進入遊戲業界以後，至今也將近20年了，這段時間裡我一直在設計怪物，但完全不會覺得厭倦。因為想怎麼做都沒問題，所以就會開始思考要不要試著把某個素材給怪物化看看。我很喜歡這種絞盡腦汁的過程，也希望自己能催生出簡潔且受人喜愛的設計。

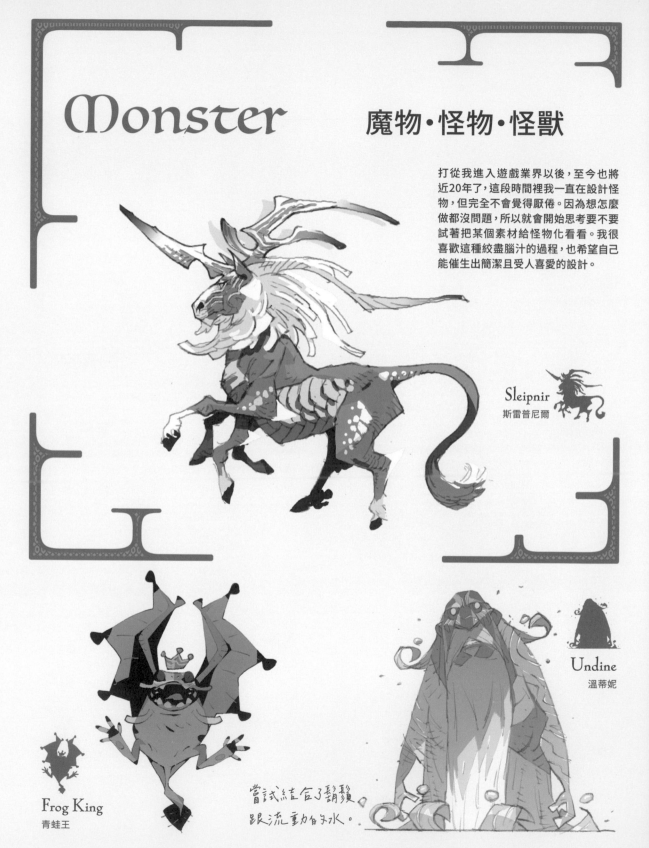

Sleipnir
斯雷普尼爾

Undine
溫蒂妮

Frog King
青蛙王

嘗試結合了齧齒頭跟流動的水。

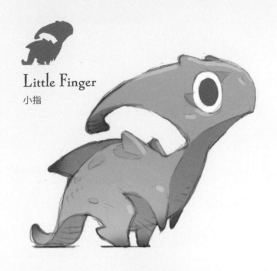

Little Finger
小指

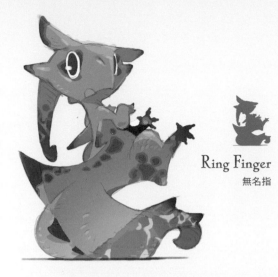

Ring Finger
無名指

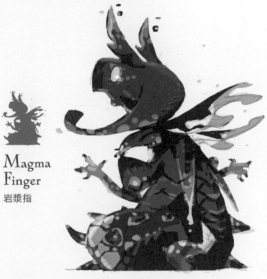

Magma Finger
岩漿指

Skull Eater
食骨獸

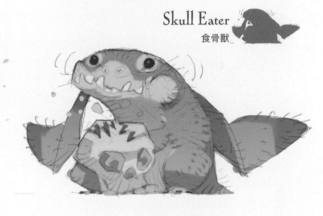

Rooster Toad
雄雞蟾

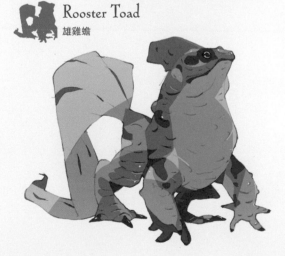

Kelpie
凱爾派

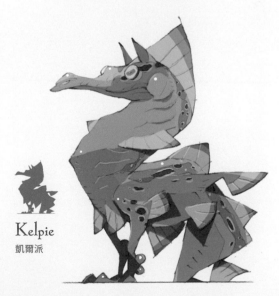

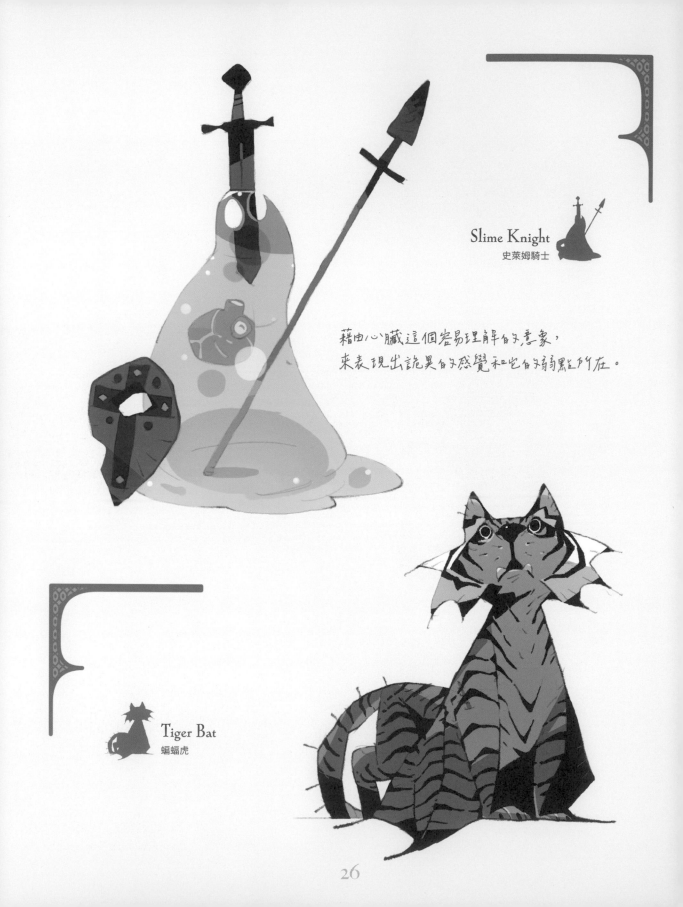

Slime Knight
史萊姆騎士

藉由心臟這個容易理解的意象，
來表現出詭異的感覺和它的弱點所在。

Tiger Bat
蝙蝠虎

26

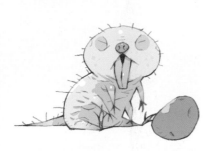

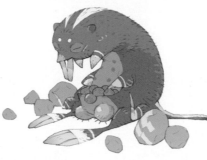

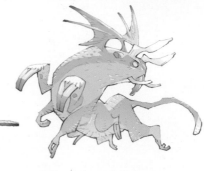

 Zyagaimole No.1
馬鈴薯獸 No.1

 Zyagaimole No.2
馬鈴薯獸 No.2

Zyagaimole No.3
馬鈴薯獸 No.3（kitaakari 品種）

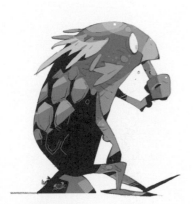

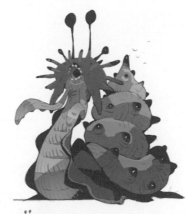

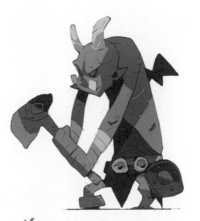

 Kappa
河童

Lou Carcolh
盧卡爾科

Hob Goblin
哈柏哥布林

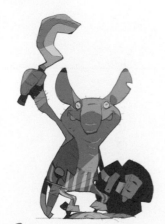

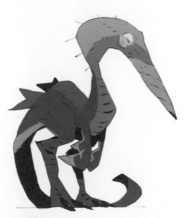

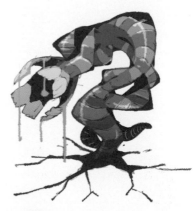

Elephantnose Goblin
象鼻哥布林

Unicorn Turkey
獨角火雞

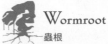 Wormroot
蟲根

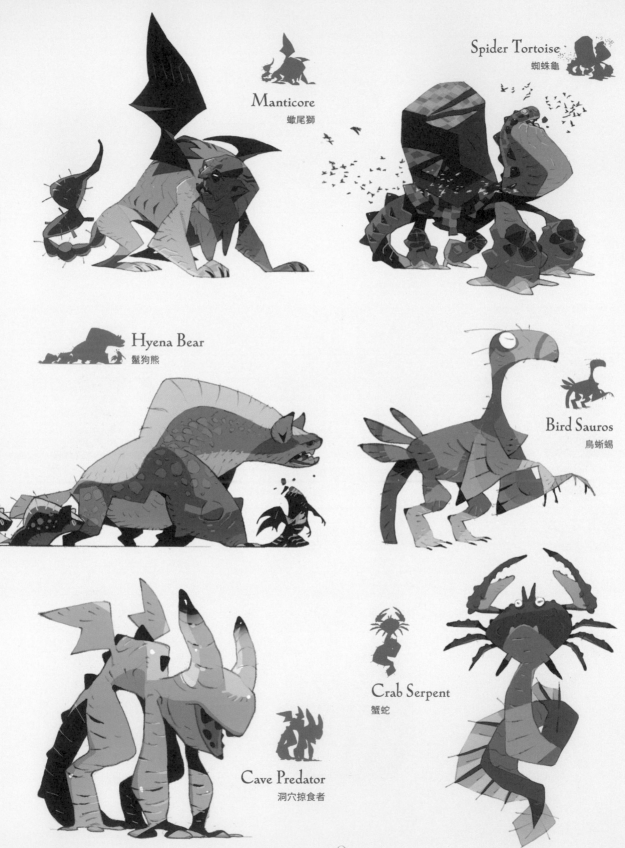

Manticore
蠍尾獅

Spider Tortoise
蜘蛛龜

Hyena Bear
鬣狗熊

Bird Sauros
鳥蜥蜴

Cave Predator
洞穴掠食者

Crab Serpent
蟹蛇

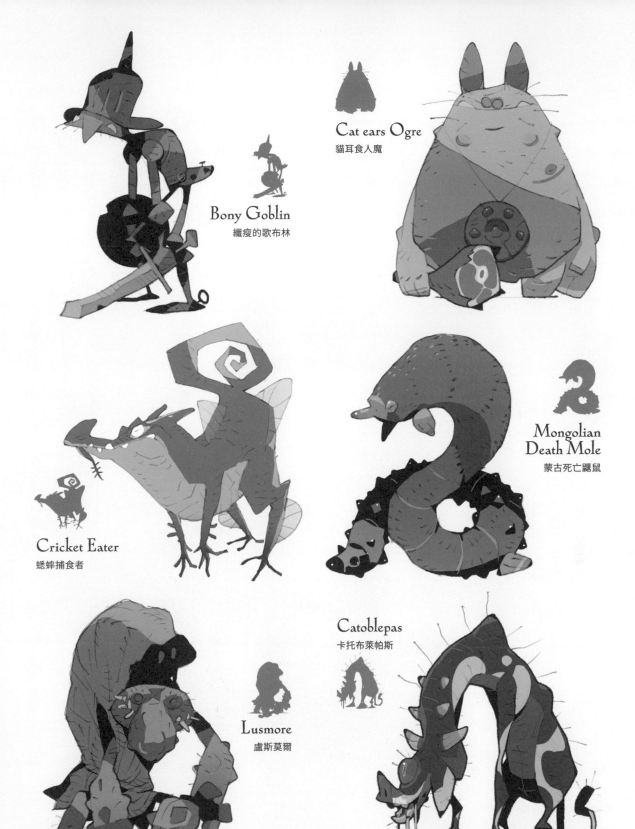

Bony Goblin
纖瘦的歌布林

Cat ears Ogre
貓耳食人魔

Cricket Eater
蟋蟀捕食者

Mongolian
Death Mole
蒙古死亡鼴鼠

Lusmore
盧斯莫爾

Catoblepas
卡托布萊帕斯

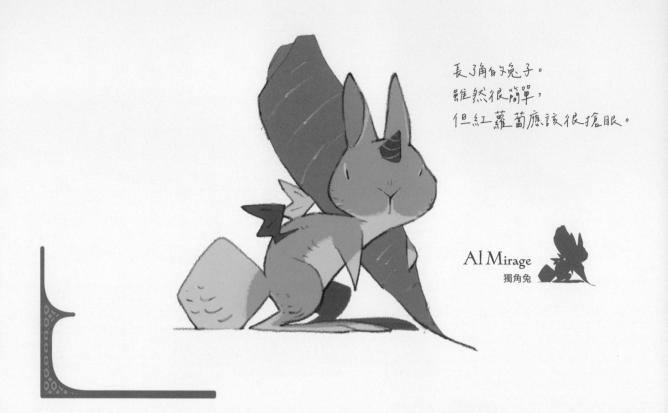

長了角的兔子。
雖然很簡單，
但紅蘿蔔應該很搶眼。

Al Mirage
獨角兔

Axe Beak
斧喙獸

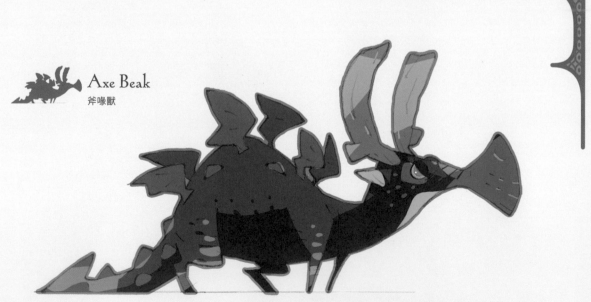

這種怪獸犬擁有像是斧頭般的喙。
角設計成細長的雙抖扇型。
身體也加入了顯眼的花紋。

Grizzly
灰熊

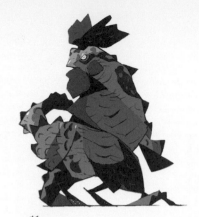

Cockatrice
雞蛇怪

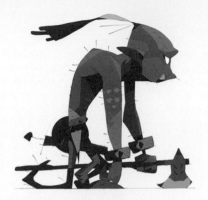

Red Goblin
紅哥布林

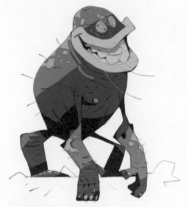

Lakebed Dweller
湖底棲息者

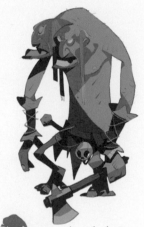

Two-headed Giant
雙頭巨人

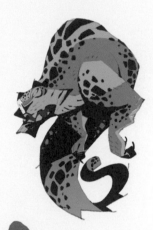

Jaguar Serpent
豹蛇

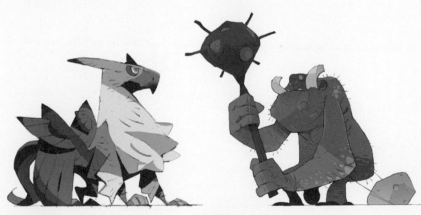

Hippogriff
駿鷹

Mace Troll
大錘巨魔

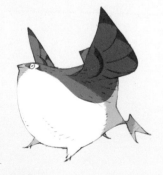

Petit Griffon
小獅鷲

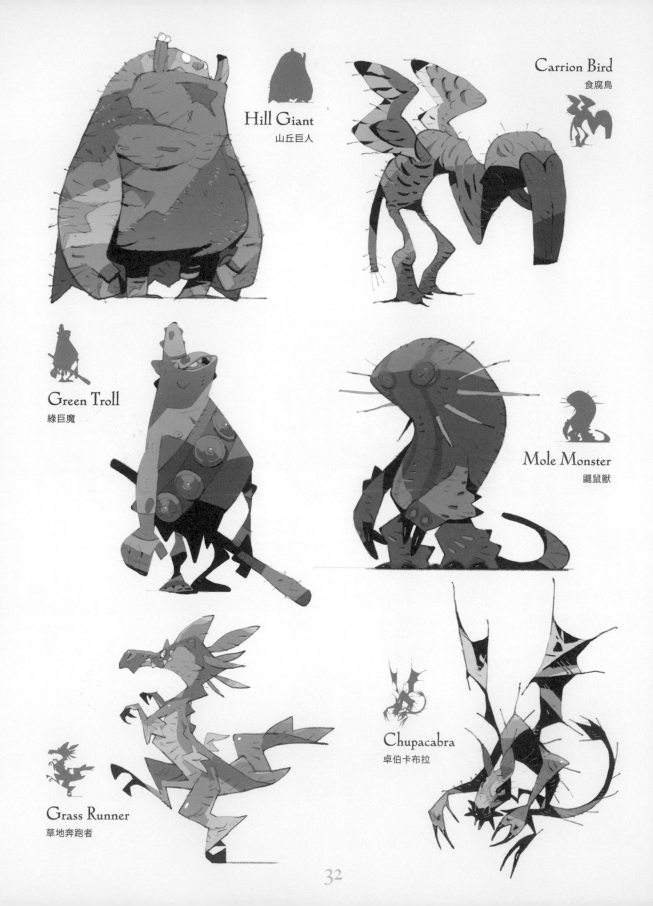

Hill Giant
山丘巨人

Carrion Bird
食腐鳥

Green Troll
綠巨魔

Mole Monster
鼴鼠獸

Grass Runner
草地奔跑者

Chupacabra
卓伯卡布拉

32

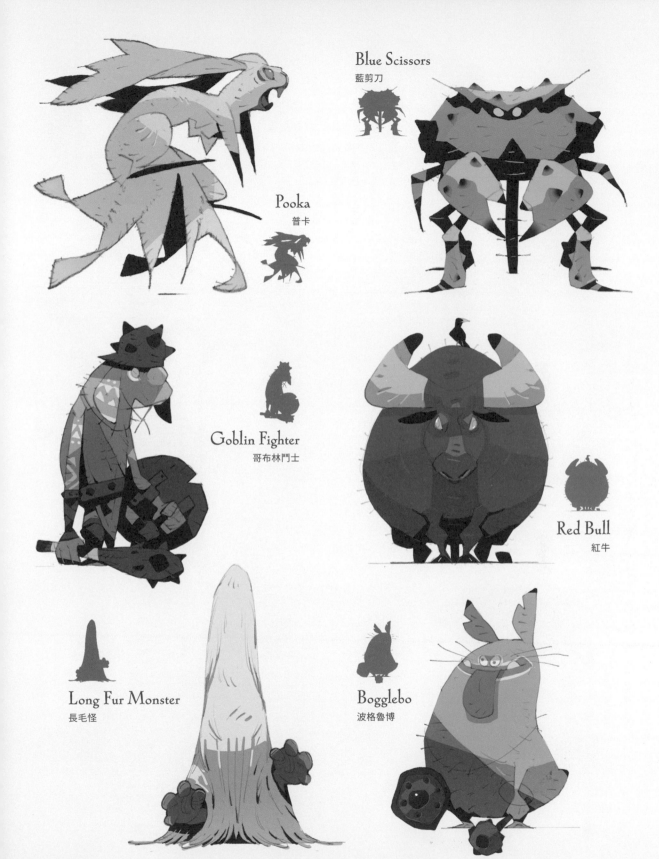

Pooka
普卡

Blue Scissors
藍剪刀

Goblin Fighter
哥布林鬥士

Red Bull
紅牛

Long Fur Monster
長毛怪

Bogglebo
波格魯博

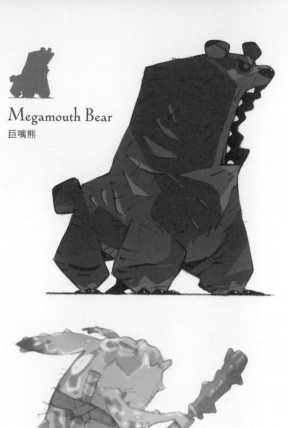

Megamouth Bear
巨嘴熊

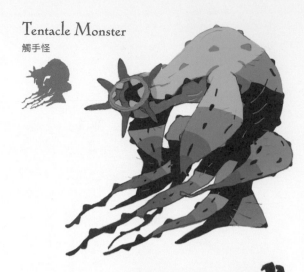

Tentacle Monster
觸手怪

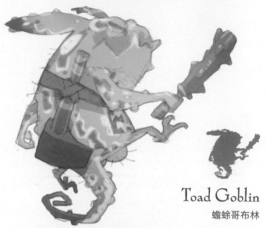

Toad Goblin
蟾蜍哥布林

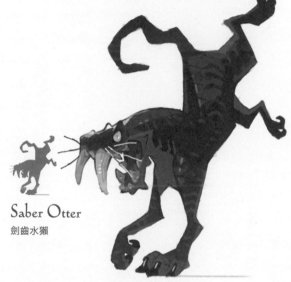

Saber Otter
劍齒水獺

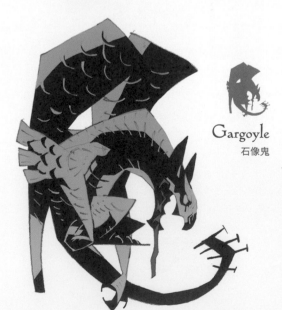

Gargoyle
石像鬼

Troll
巨魔

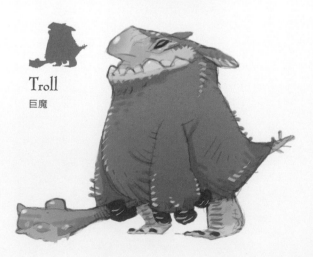

Fox
狐狸

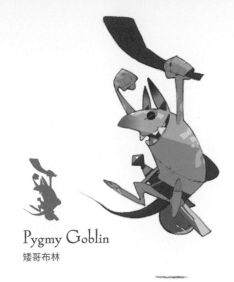

Pygmy Goblin
矮哥布林

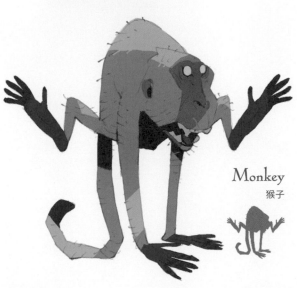

Monkey
猴子

Dark Goblin
黑暗哥布林

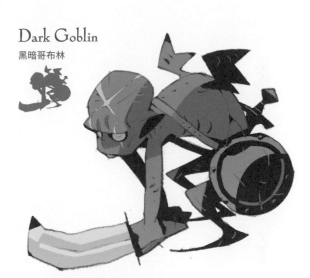

Axe head Lizard
斧首蜥蜴

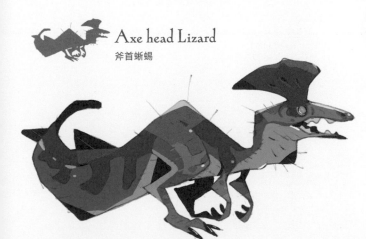

Cobra Lizard
眼鏡蛇蜥蜴

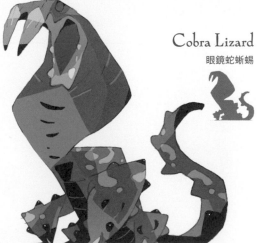

Chocolate banana Crocodile
巧克力香蕉鱷魚

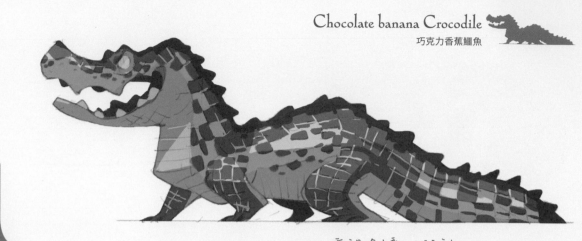

重視創意的設計。
這傢伙應該是在靈光一閃之後誕生的。

我嘗試用自己的方式去設計
獨眼巨人的特徵——單眼。

Cyclops
獨眼巨人

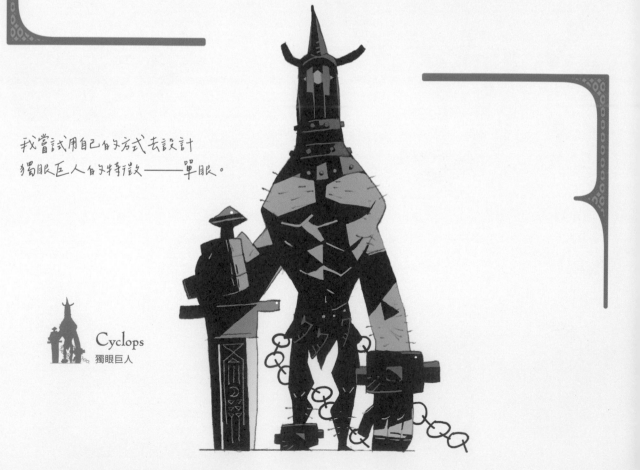

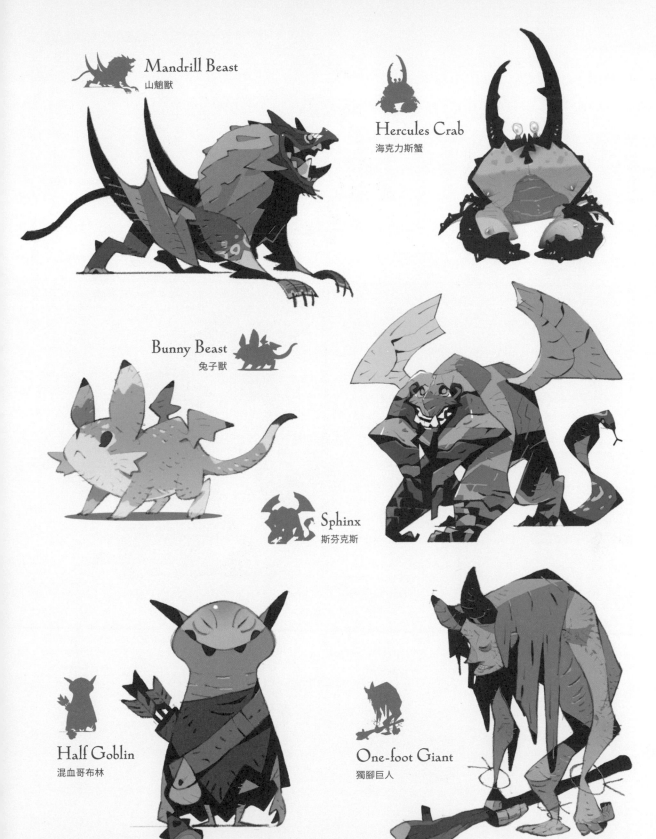

Mandrill Beast
山魈獸

Hercules Crab
海克力斯蟹

Bunny Beast
兔子獸

Sphinx
斯芬克斯

Half Goblin
混血哥布林

One-foot Giant
獨腳巨人

Red Cap
紅帽子

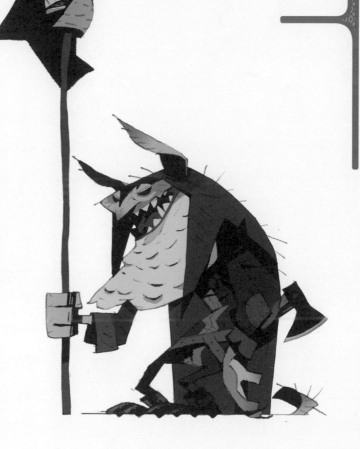

包含這個紅帽子在內，
世界上還有哥布林和寇柏等大量的
妖精種族存在，
好想把它們一個個都畫出來。

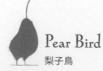

Pear Bird
梨子鳥

西洋梨體型的鳥類。
細長的鳥喙是以奇異果
還連在蒂頭上的枝為範本。

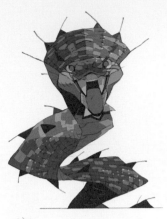

Serpent
蛇

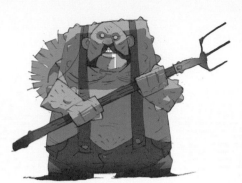
Farm Troll
農場巨魔

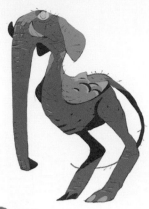
Elerich
象鴕鳥

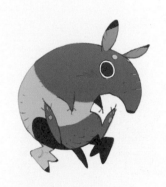
Tapir Fairy
貘妖精

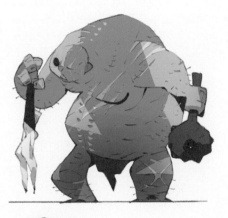
Fat Troll
胖巨魔

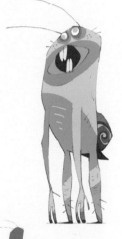
Snail Alien
蝸牛外星人

Frost Ogre
冰霜食人魔

Apprentice Cyclops
獨眼巨人學徒

Snow Ogre
冰雪食人魔

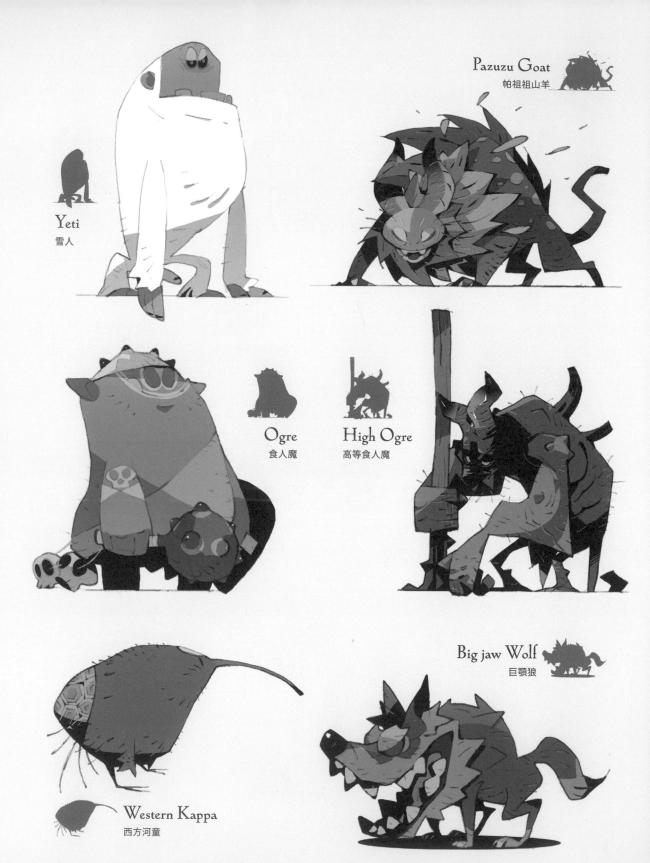

Pazuzu Goat
帕祖祖山羊

Yeti
雪人

Ogre
食人魔

High Ogre
高等食人魔

Big jaw Wolf
巨顎狼

Western Kappa
西方河童

40

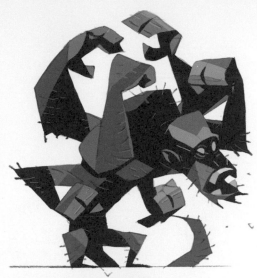

Monocular Orc
獨眼歐克

Ashura Ape
阿修羅猿

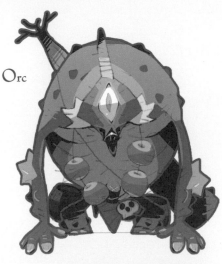

Hellhound
地獄犬

Mud Man
泥人

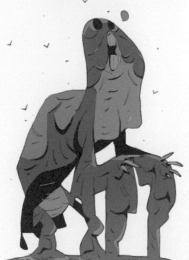

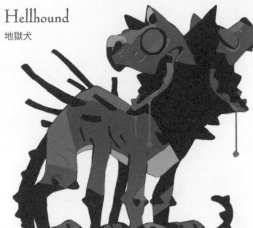

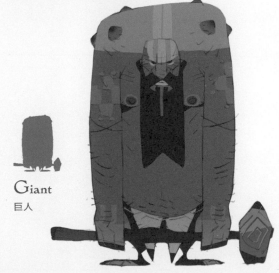

Giant
巨人

Baby Salamander
沙羅曼達寶寶

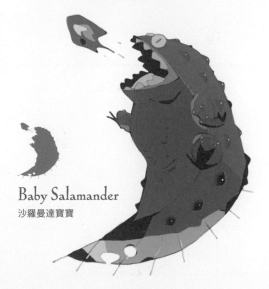

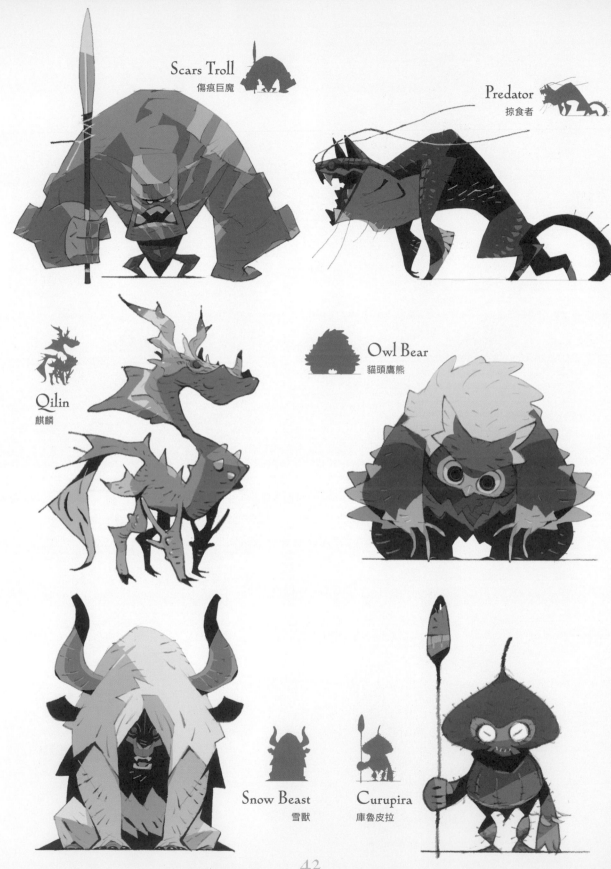

Scars Troll
傷痕巨魔

Predator
掠食者

Qilin
麒麟

Owl Bear
貓頭鷹熊

Snow Beast
雪獸

Curupira
庫魯皮拉

42

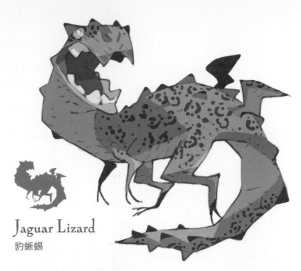

Jaguar Lizard
豹蜥蜴

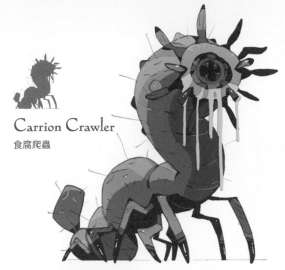

Carrion Crawler
食腐爬蟲

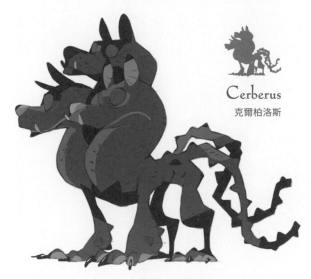

Cerberus
克爾柏洛斯

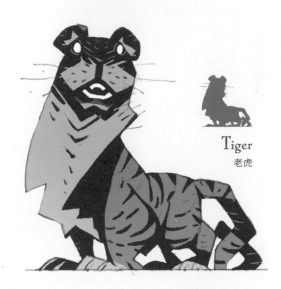

Tiger
老虎

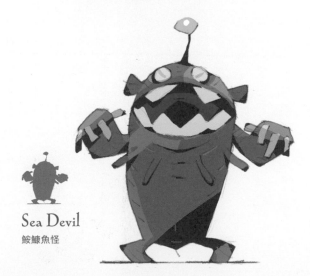

Sea Devil
鮟鱇魚怪

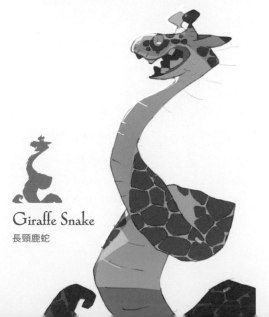

Giraffe Snake
長頸鹿蛇

Demi-Human
Reptiles mixed

亞人
爬蟲類

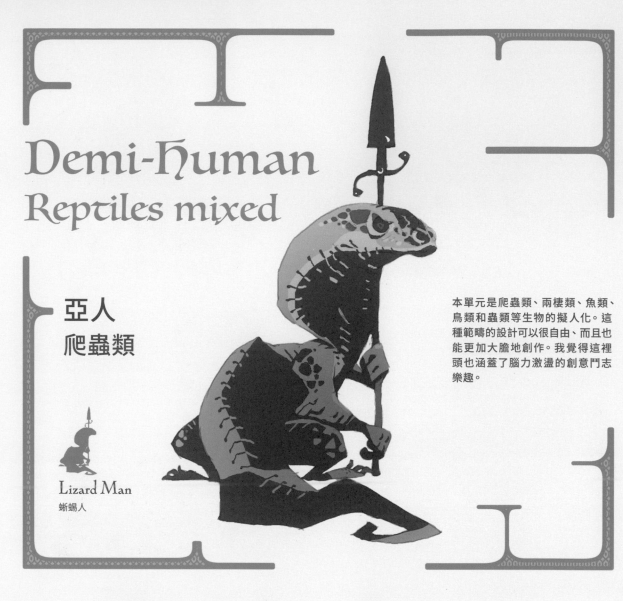

本單元是爬蟲類、兩棲類、魚類、鳥類和蟲類等生物的擬人化。這種範疇的設計可以很自由、而且也能更加大膽地創作。我覺得這裡頭也涵蓋了腦力激盪的創意鬥志樂趣。

Lizard Man
蜥蜴人

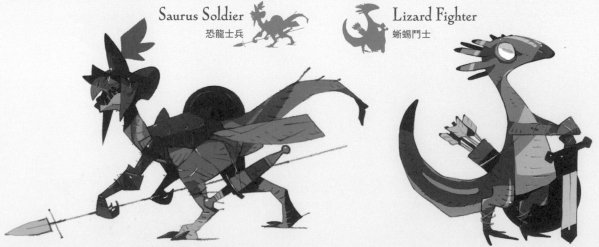

Saurus Soldier
恐龍士兵

Lizard Fighter
蜥蜴鬥士

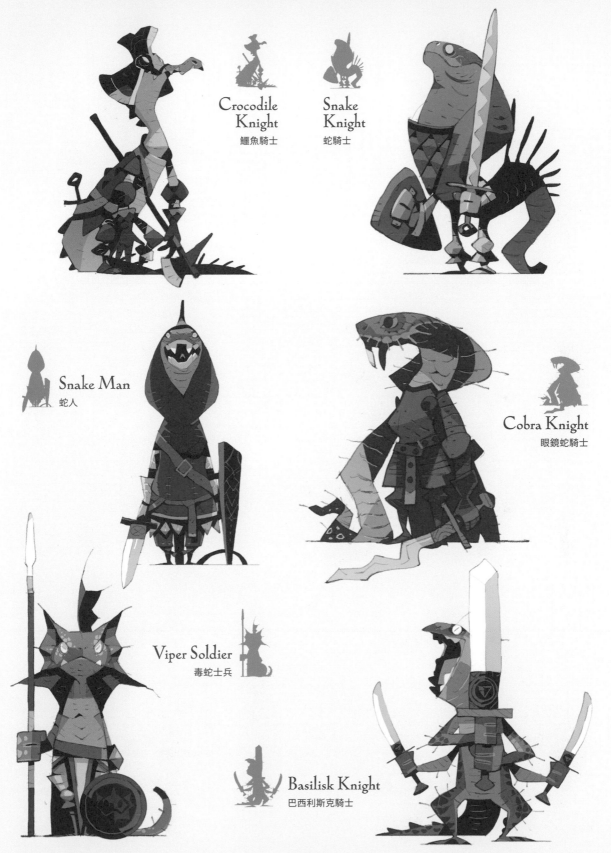

Crocodile
Knight
鱷魚騎士

Snake
Knight
蛇騎士

Snake Man
蛇人

Cobra Knight
眼鏡蛇騎士

Viper Soldier
毒蛇士兵

Basilisk Knight
巴西利斯克騎士

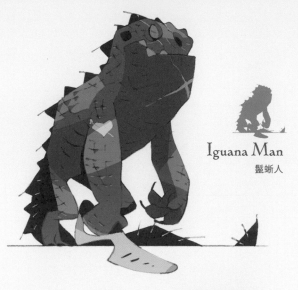

Iguana Man
鬣蜥人

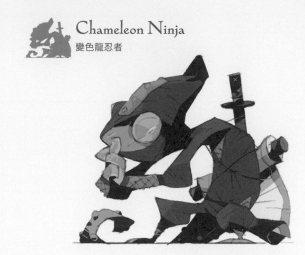

Chameleon Ninja
變色龍忍者

Frilled lizard Man
褶傘蜥人

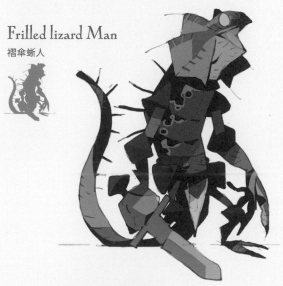

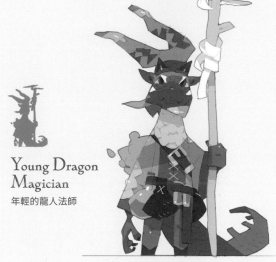

Young Dragon
Magician
年輕的龍人法師

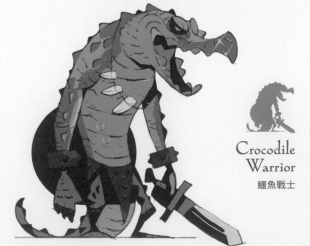

Crocodile
Warrior
鱷魚戰士

Lizard
Knight
蜥蜴騎士

46

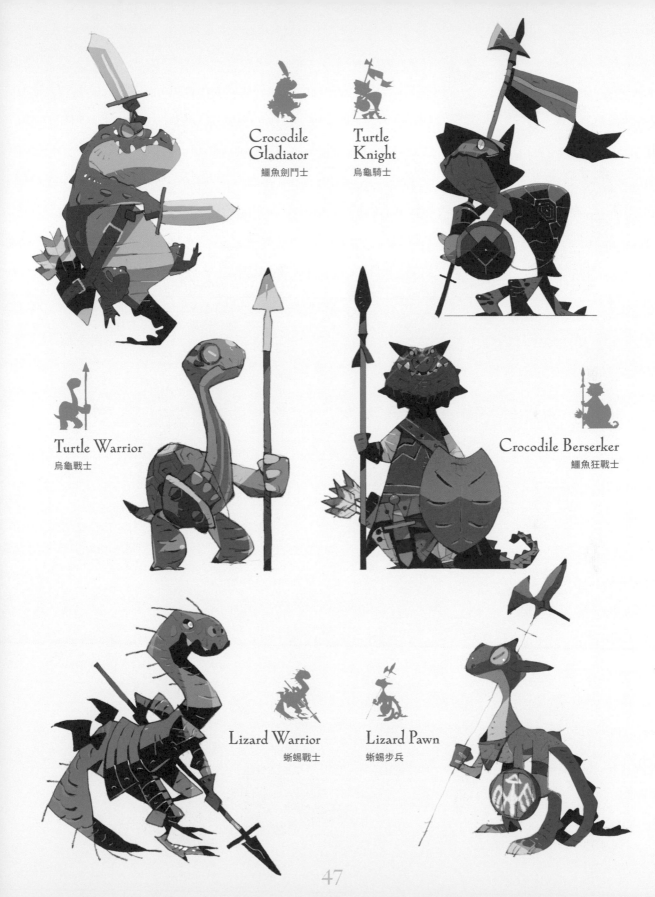

Crocodile
Gladiator
鱷魚劍鬥士

Turtle
Knight
烏龜騎士

Turtle Warrior
烏龜戰士

Crocodile Berserker
鱷魚狂戰士

Lizard Warrior
蜥蜴戰士

Lizard Pawn
蜥蜴步兵

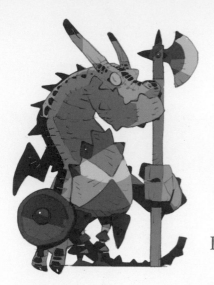

Heavy
Dragonewt
重裝龍人

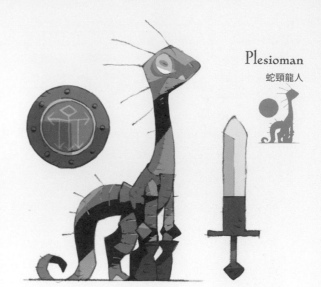

Plesioman
蛇頸龍人

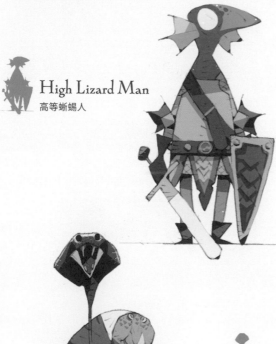

High Lizard Man
高等蜥蜴人

Crocodile Fighter
鱷魚鬥士

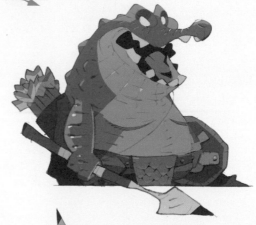

Snake Witch
蛇女巫

Battle Mamba
戰鬥尼羅鱷

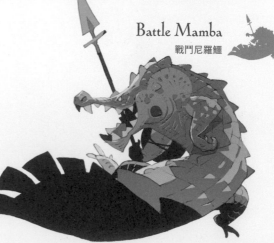

48

Demi-Human
Fish mixed, Crustacean mixed

亞人
魚類・甲殼類

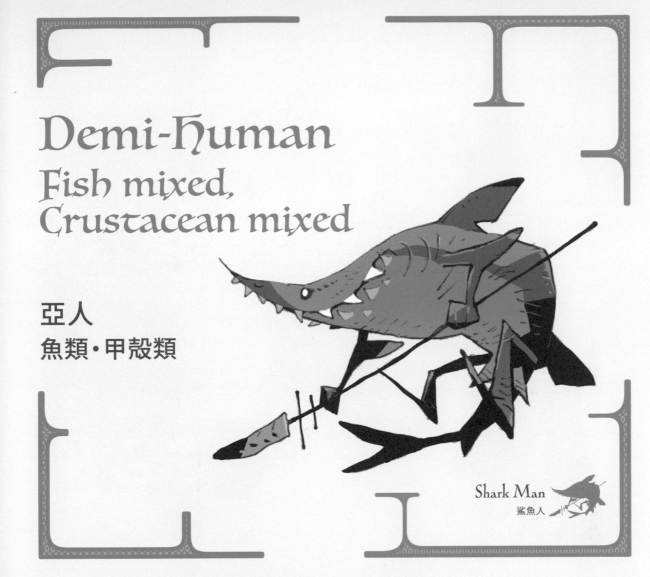

Shark Man
鯊魚人

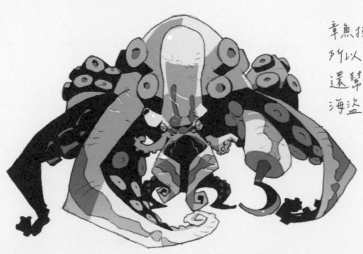

章魚擁有智慧，
所以賦予角色較強悍的印象。
還幫牠的一隻觸手裝上了
海盜風格的鐵鉤。

Octopus Man
章魚人

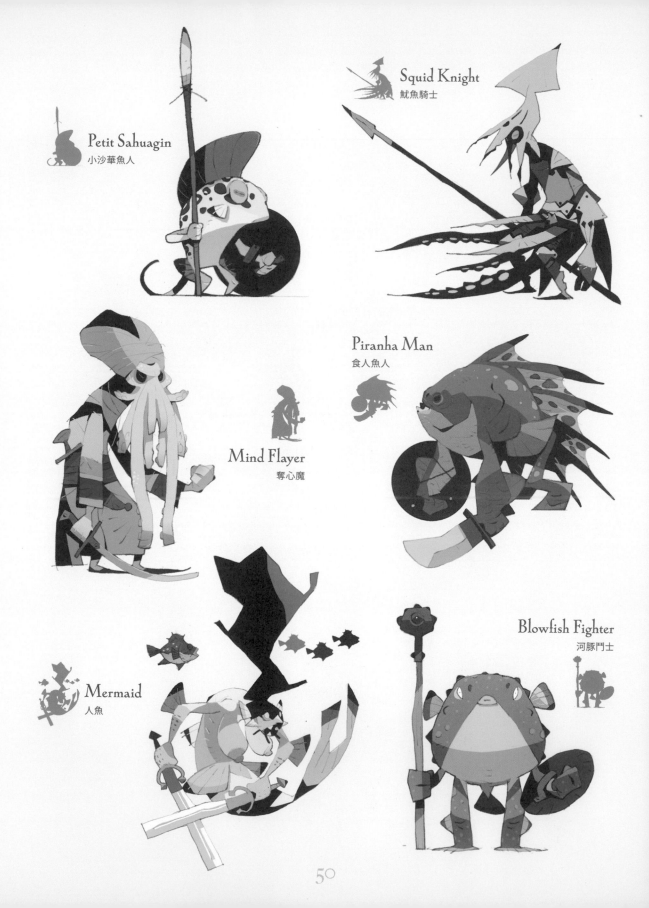

Petit Sahuagin
小沙華魚人

Squid Knight
魷魚騎士

Mind Flayer
奪心魔

Piranha Man
食人魚人

Mermaid
人魚

Blowfish Fighter
河豚鬥士

 Goblin Shark Man
哥布林鯊魚人

Napoleon fish Man
拿破崙魚人

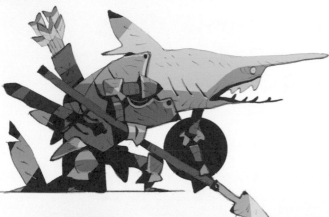

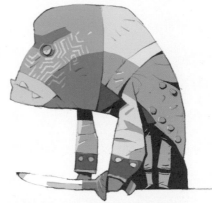

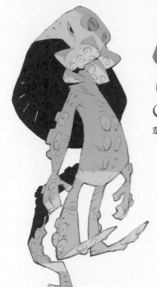

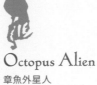 Octopus Alien
章魚外星人

 Island Guardian
島嶼守護者

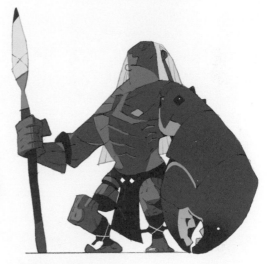

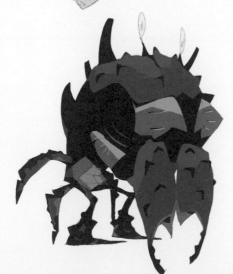 Werecrab
螃蟹人

Tentacles Wizard
觸鬚巫師

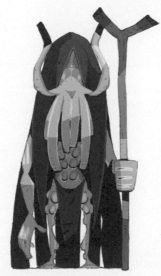

龍／恐龍／魔物・怪物・怪獸／亞人／獸人／人類／惡黨／惡魔／死者・亡者／植物・食物／魔法生物

51

Shark Warrior
鯊魚戰士

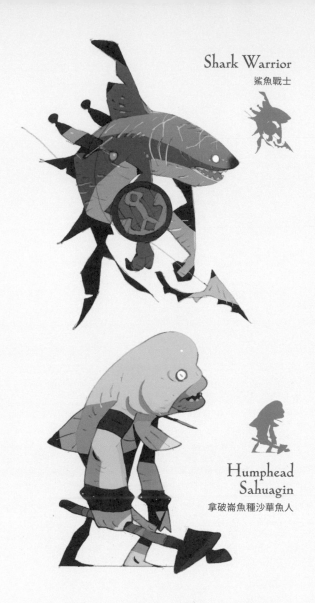

Sahuagin
(Thread-sail filefish)
剝皮魚種沙華魚人

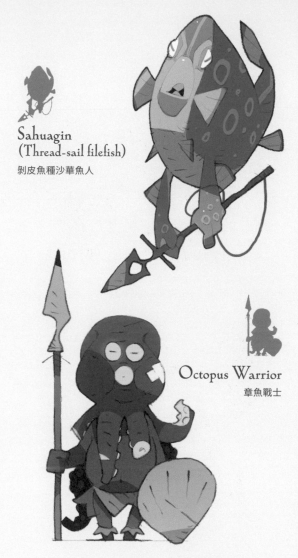

Humphead Sahuagin
拿破崙魚種沙華魚人

Octopus Warrior
章魚戰士

Sahuagin Mother
沙華魚人母親

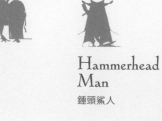

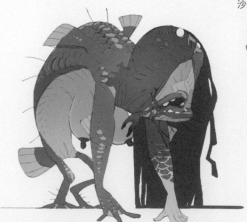

Hammerhead Man
錘頭鯊人

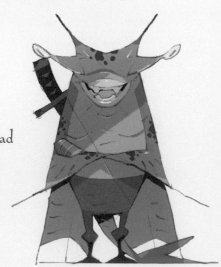

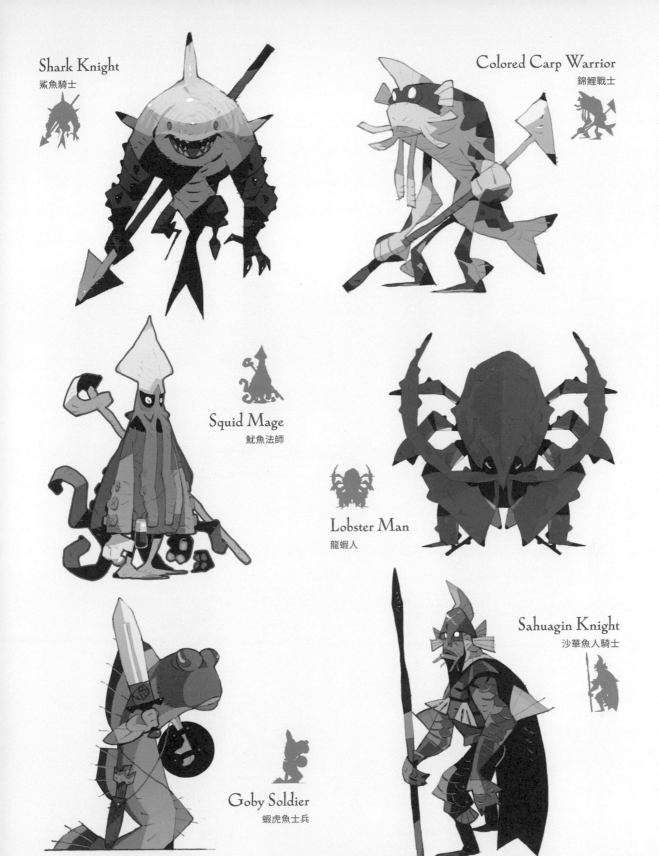

Shark Knight
鯊魚騎士

Colored Carp Warrior
錦鯉戰士

Squid Mage
魷魚法師

Lobster Man
龍蝦人

Goby Soldier
蝦虎魚士兵

Sahuagin Knight
沙華魚人騎士

Demi-Human
Insect mixed

亞人
昆蟲

把蝴蝶像是吸管的口器部分
畫成鏈球的樣子。
和甲蟲風格的鎧甲與盾牌也很相襯。

Butterfly Knight
蝴蝶騎士

Sickle Master
鐮刀大師

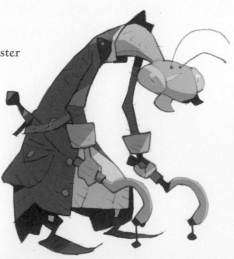

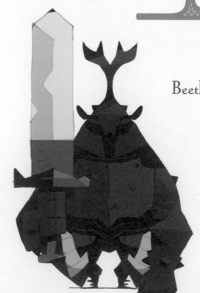

Beetle Knight
甲蟲騎士

54

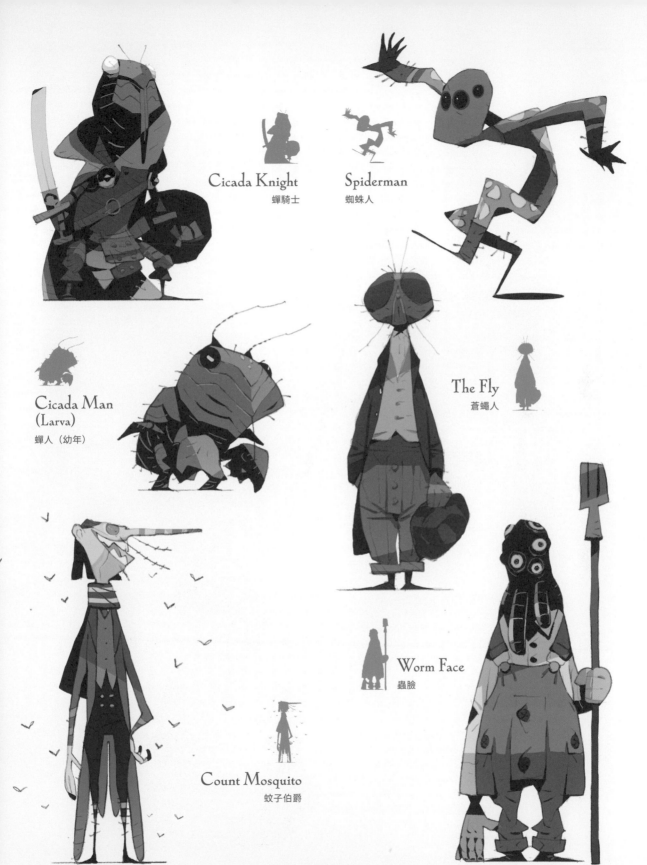

Cicada Knight
蟬騎士

Spiderman
蜘蛛人

Cicada Man
(Larva)
蟬人（幼年）

The Fly
蒼蠅人

Worm Face
蟲臉

Count Mosquito
蚊子伯爵

Demi-Human
Amphibians
mixed

亞人
兩棲類

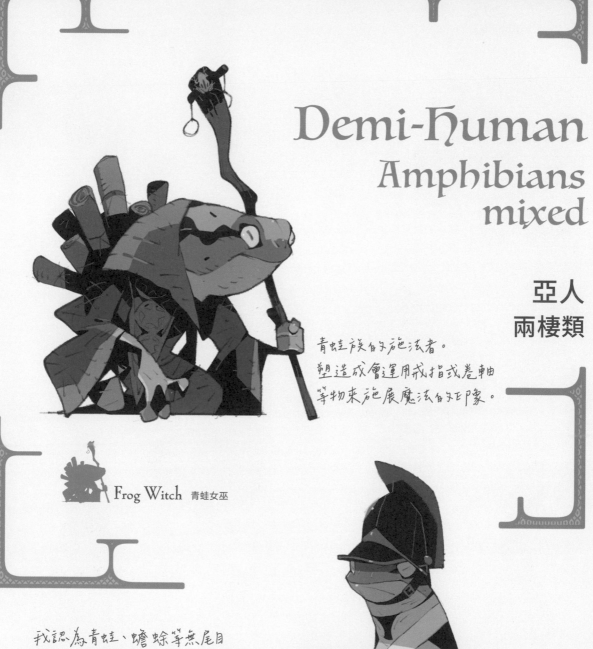

青蛙族的施法者。
塑造成會運用戒指或卷軸
等物來施展魔法的印象。

Frog Witch 青蛙女巫

我認為青蛙、蟾蜍等無尾目
是一種無論跟什麼樣的角色都很搭、
同時也富含個性的主題。

Toad Army
蟾蜍陸軍

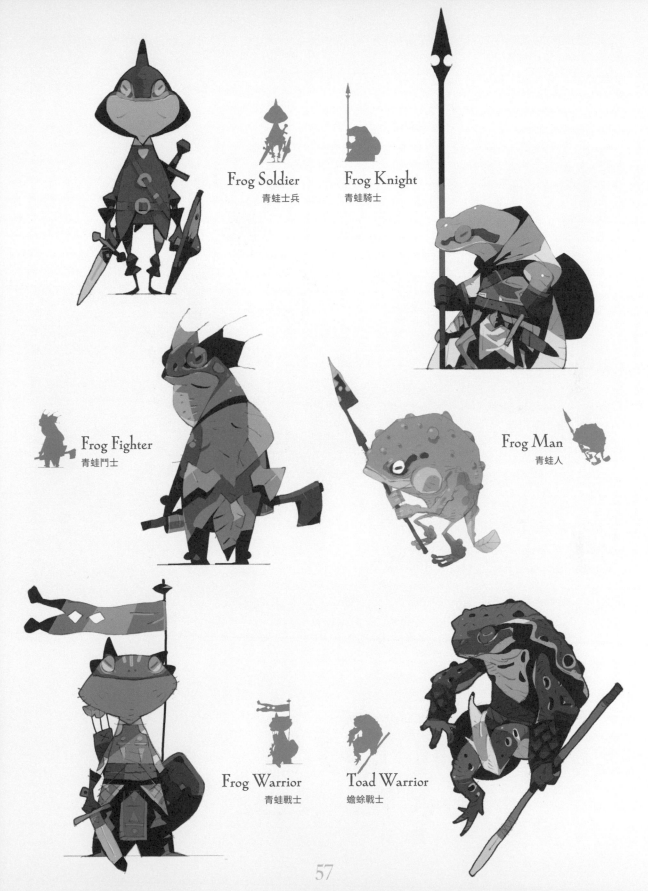

Frog Soldier
青蛙士兵

Frog Knight
青蛙騎士

Frog Fighter
青蛙鬥士

Frog Man
青蛙人

Frog Warrior
青蛙戰士

Toad Warrior
蟾蜍戰士

Demi-Human
Birds mixed

亞人
鳥類

 Heron Knight
鷺騎士

試著將鷺科優雅的印象
與騎士受封儀式
相互結合。

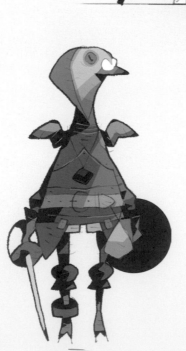

 Pigeon Knight　鴿騎士

象徵和平的鴿子。
我很後悔為什麼沒把它畫成白色的。

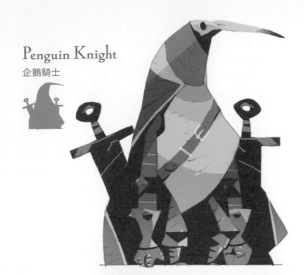

Penguin Knight
企鵝騎士

Cassowary Conjurer
食火雞幻術士

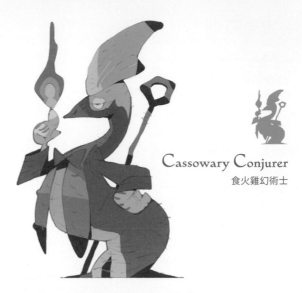

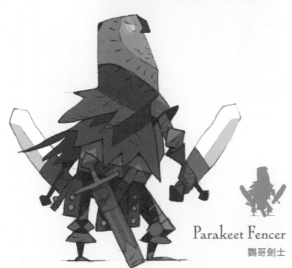

Parakeet Fencer
鸚哥劍士

Duckmole Mage
鴨嘴獸法師

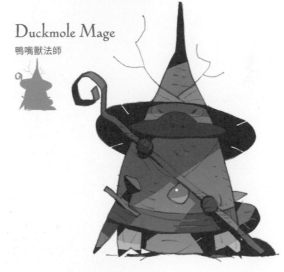

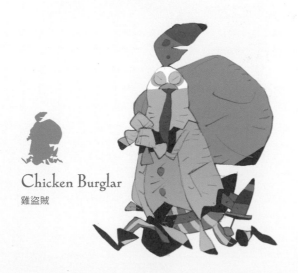

Chicken Burglar
雞盜賊

Eagle Knight
鷹騎士

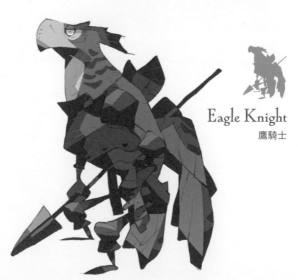

龍 / 恐龍 / 魔物・怪物・怪獸 / 亞人 / 獸人 / 人類 / 惡黨 / 惡魔 / 死者・亡者 / 植物・食物 / 魔法生物

Therianthrope

獸人

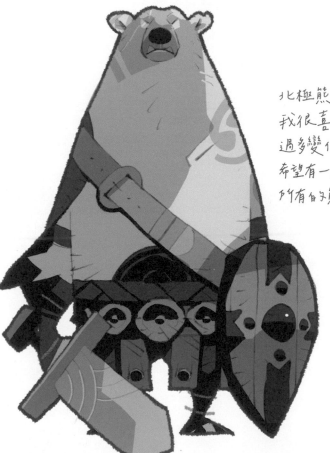

Polar Bear Warrior

北極熊戰士

北極熊族的戰士。
我很喜歡這種沒有
過多變化的輪廓。
希望有一天能把
所有的熊類都擬人化。

設計動物與人類融合的角色時，動物所占的比例會多一點。因為我喜歡動物，所以總覺得無論要畫多少都能畫下去。我會慎重衡量作為主題的動物是什麼印象，再來進行獸人化處理。例如狼就是孤高的劍士、老鼠就是盜賊等等。

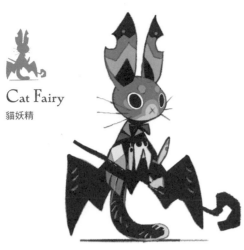

Cat Fairy
貓妖精

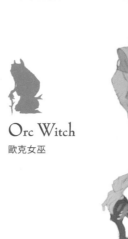

Orc Witch
歐克女巫

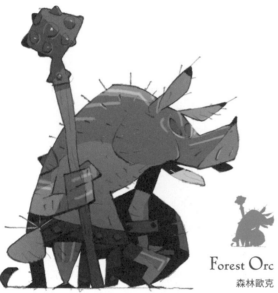

Forest Orc
森林歐克

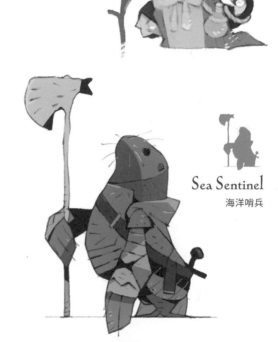

Sea Sentinel
海洋哨兵

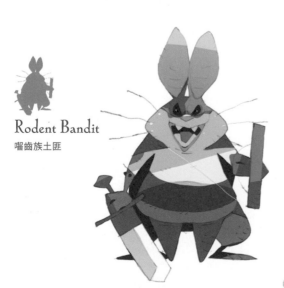

Rodent Bandit
嚙齒族土匪

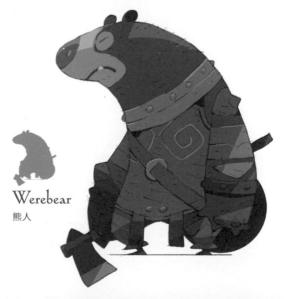

Werebear
熊人

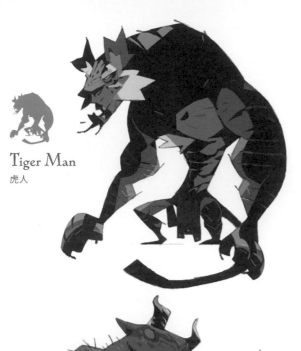

Tiger Man
虎人

Kobold
寇柏

Half Minotaur
混血米諾陶洛斯

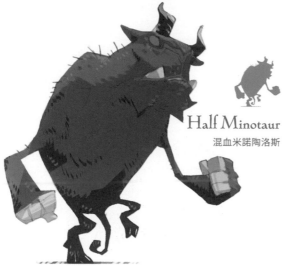

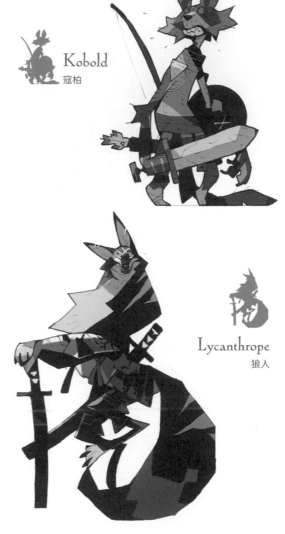

Lycanthrope
狼人

Orc Leader
歐克首領

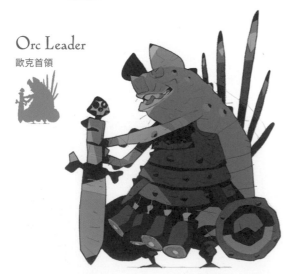

Orc Wizard
歐克巫師

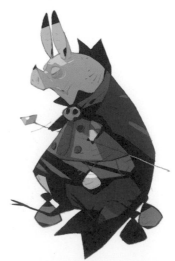

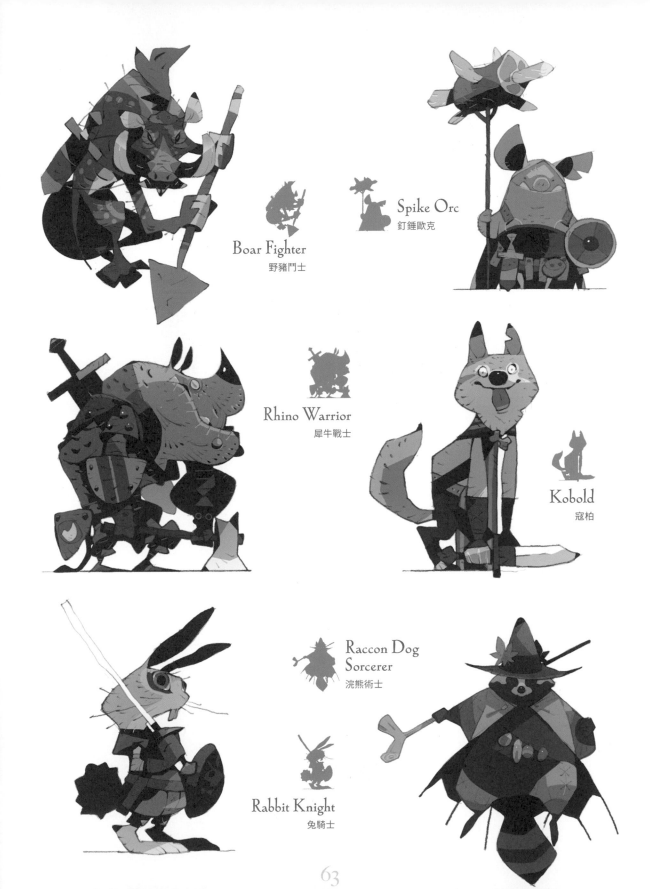

Boar Fighter
野豬鬥士

Spike Orc
釘錘歐克

Rhino Warrior
犀牛戰士

Kobold
寇柏

Raccon Dog
Sorcerer
浣熊術士

Rabbit Knight
兔騎士

龍 ／ 恐龍 ／ 魔物・怪物・怪獸 ／ 亞人 ／ 獸人 ／ 人類 ／ 惡黨 ／ 惡魔 ／ 死者・亡者 ／ 植物・食物 ／ 魔法生物

63

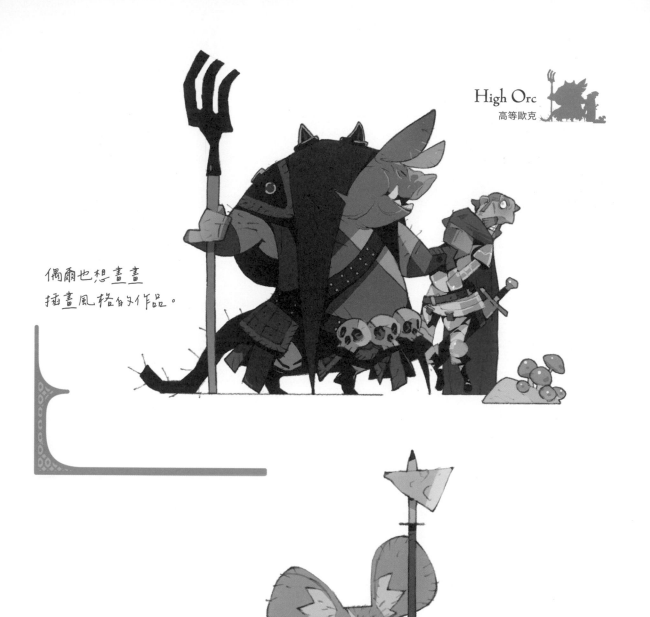

High Orc
高等歐克

偶爾也想畫畫
插畫風格的作品。

手持起司矛槍。
傷痕能展現出角色的個性。

Mouse Knight
老鼠騎士

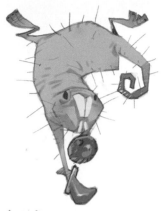

Naked mole rat Man
裸鼹鼠人

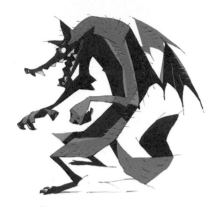

Loup-Garou
狼人

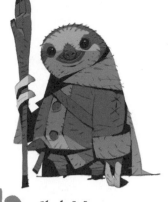

Sloth Mage
樹獺法師

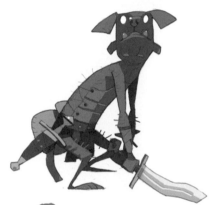

Weredog
狗人

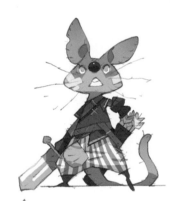

Small Knight
小騎士

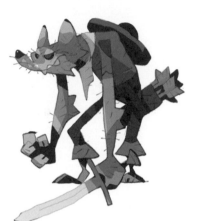

Wolf Soldier
狼士兵

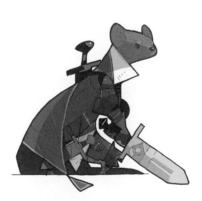

Weasel Knight
黃鼠狼騎士

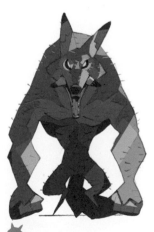

Wolf Man
狼人

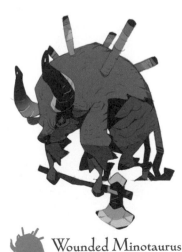

Wounded Minotaurus
負傷的米諾陶洛斯

龍　／　恐龍　／　魔物・怪物・怪獸　／　亞人　／　**獸人**　／　人類　／　惡黨　／　惡魔　／　死者・亡者　／　植物・食物　／　魔法生物

65

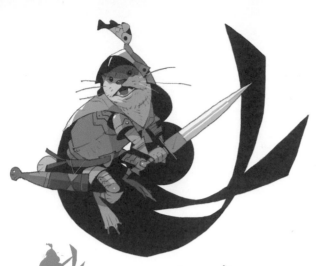

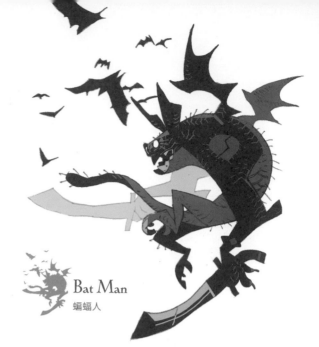

Otters Knight
水獺騎士

Bat Man
蝙蝠人

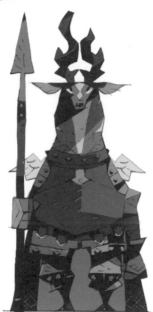

Petite Minotaur
小米諾陶洛斯

Deer Knight
鹿騎士

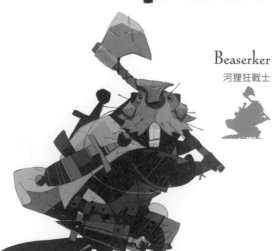

Beaserker
河狸狂戰士

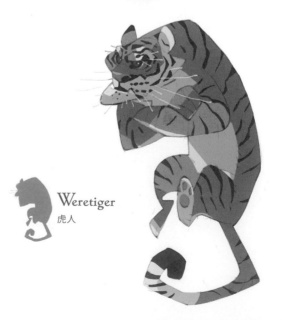

Weretiger
虎人

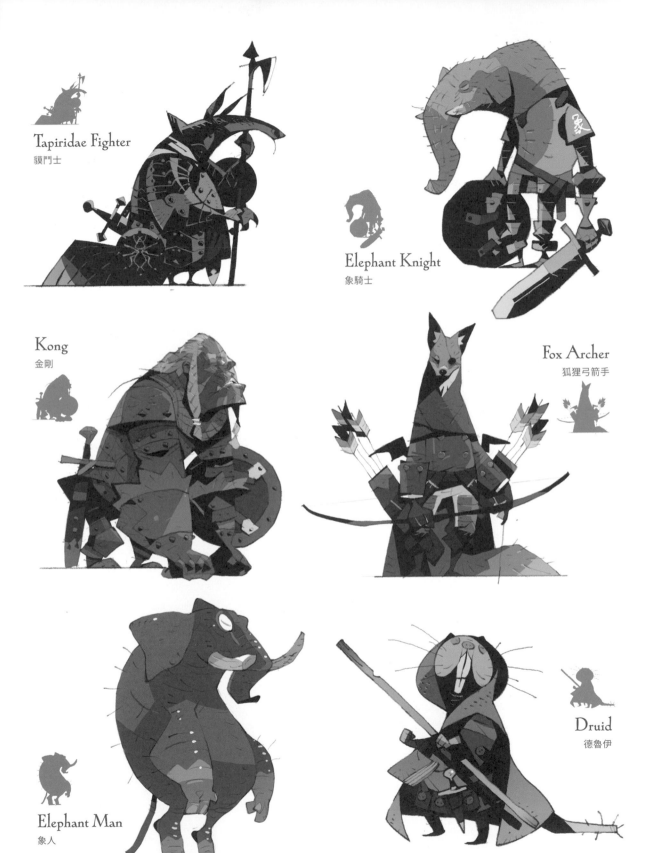

Tapiridae Fighter
貘鬥士

Elephant Knight
象騎士

Kong
金剛

Fox Archer
狐狸弓箭手

Elephant Man
象人

Druid
德魯伊

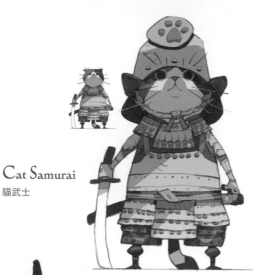

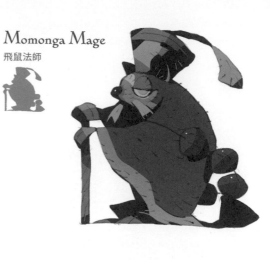

Cat Samurai
貓武士

Momonga Mage
飛鼠法師

Hyenas Man
鬣狗人

Indigo Kobold
靛藍寇柏

Jaguar Man
豹人

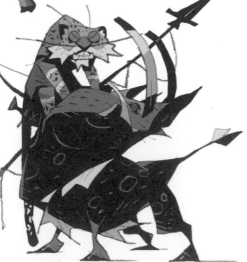

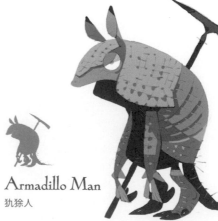

Armadillo Man
犰狳人

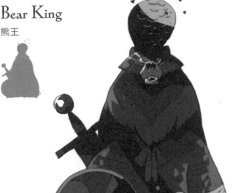

Bear King
熊王

Lycanthrope and Zombification
狼人與殭屍狼人

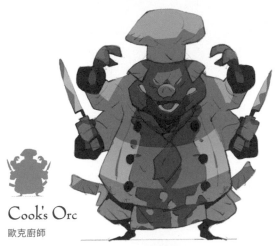

Cook's Orc
歐克廚師

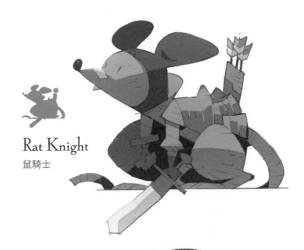

Rat Knight
鼠騎士

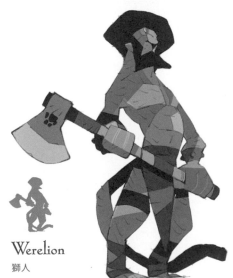

Werelion
獅人

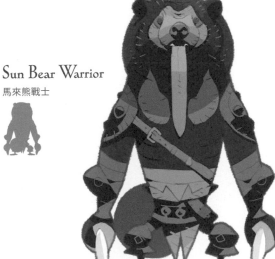

Sun Bear Warrior
馬來熊戰士

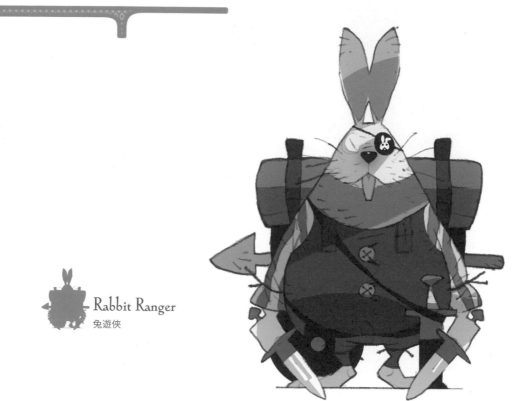

Rabbit Ranger
兔遊俠

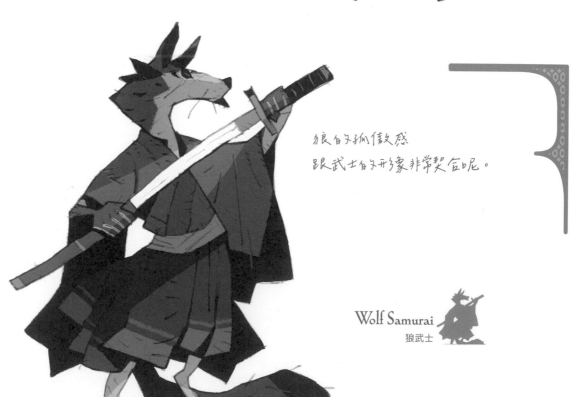

狼的孤傲感
跟武士的形象非常契合呢。

Wolf Samurai
狼武士

 Small Bat
小蝙蝠

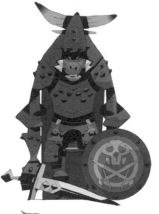 Ape Soldier
猿人士兵

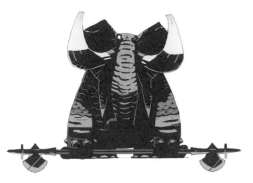 War Elephant
戰象

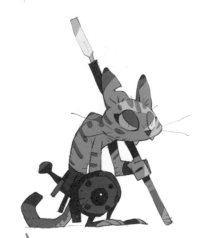 Cat Bandit
貓土匪

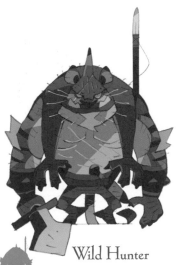 Wild Hunter
狂野獵人

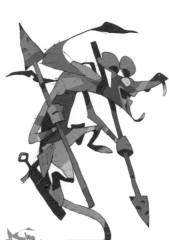 Rat Soldier
鼠士兵

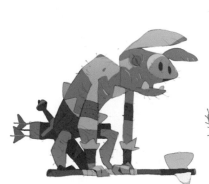 Ranger Orc
歐克巡守

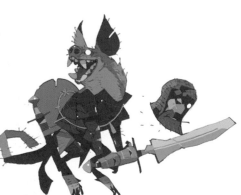 Beast Man
野獸人

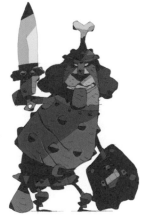 Spaniel Knight
獵犬騎士

龍 / 恐龍 / 魔物・怪物・怪獸 / 亞人 / 獸人 / 人類 / 惡黨 / 惡魔 / 死者・亡者 / 植物・食物 / 魔法生物

Black Dog
黑犬

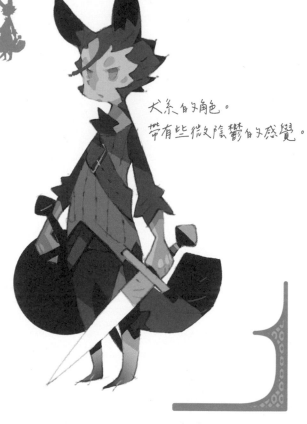

犬系的角色。
帶有些微陰鬱的感覺。

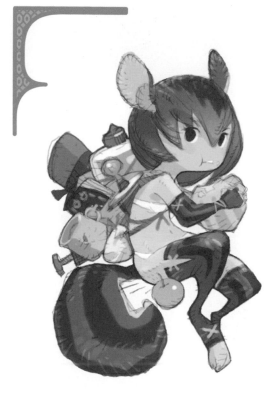

 Werechipmunk
花栗鼠人

因為松鼠類會藏食物或是儲存糧食,
所以我覺得跟盜賊的形象很搭。

 Dwarf King
矮人王

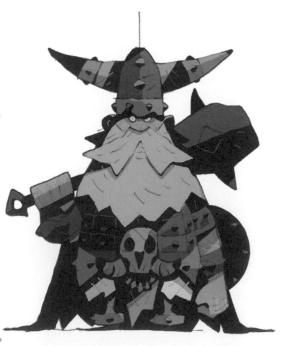

雖然是單調的設計,但是加入藍色
作為強調色就成了凸顯的重點。
讓藍色帶點半透明的感覺,更能融出入皮膚。

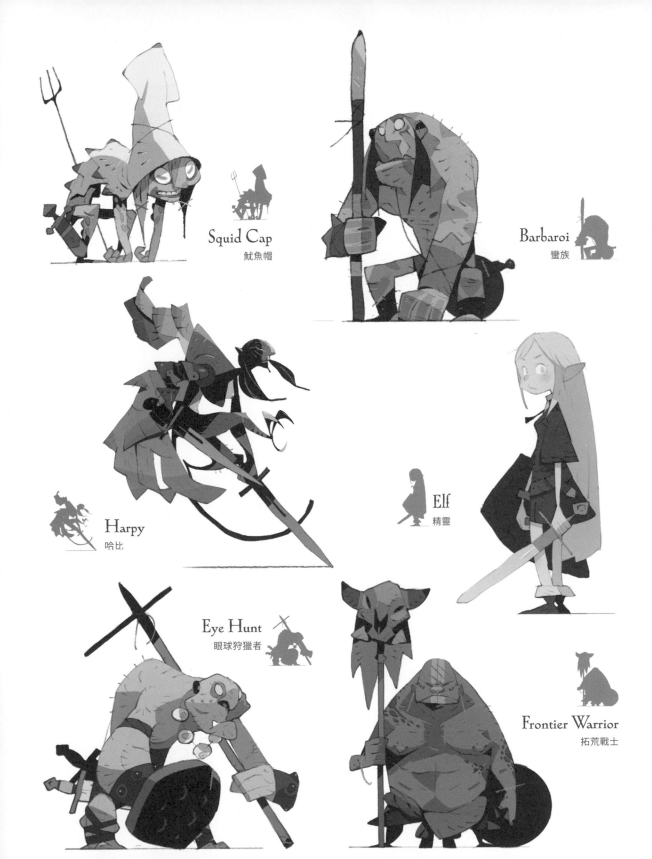

Squid Cap
魷魚帽

Barbaroi
蠻族

Harpy
哈比

Elf
精靈

Eye Hunt
眼球狩獵者

Frontier Warrior
拓荒戰士

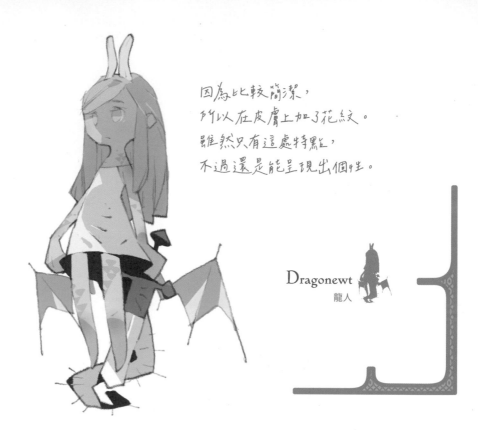

因為比較簡潔，
所以在皮膚上加了花紋。
雖然只有這處特點，
不過還是能呈現出個性。

Dragonewt
龍人

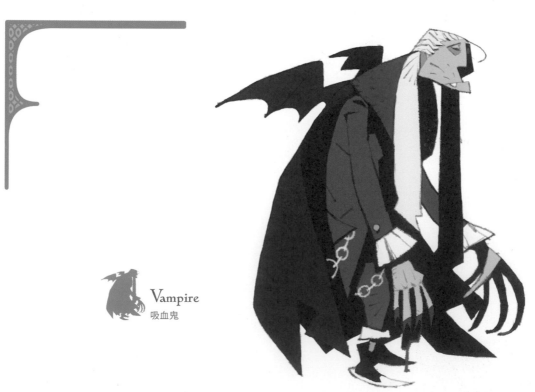

Vampire
吸血鬼

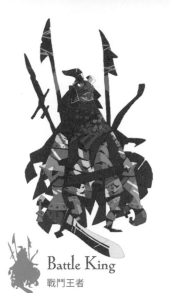
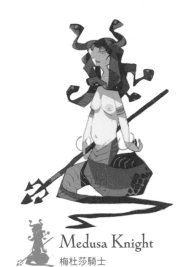

Battle King
戰鬥王者

Medusa Knight
梅杜莎騎士

Mr.Kentauros
半人馬先生

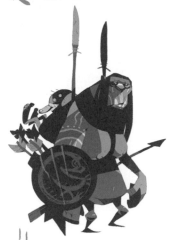

Ogre Lady
食人魔女士

Gorgon
戈爾貢

Woodcutter Giant
伐木巨人

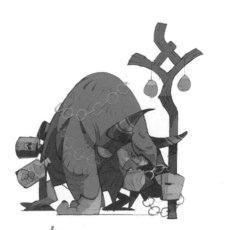
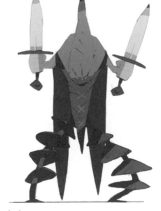
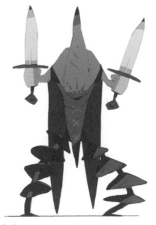
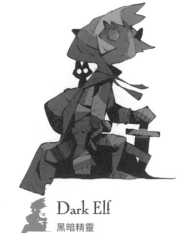

Bison Mage
野牛法師

Assassin Hobbit
哈比人刺客

Dark Elf
黑暗精靈

龍 / 恐龍 / 魔物・怪物・怪獸 / 亞人 / 獸人 / 人類 / 惡黨 / 惡魔 / 死者・亡者 / 植物・食物 / 魔法生物

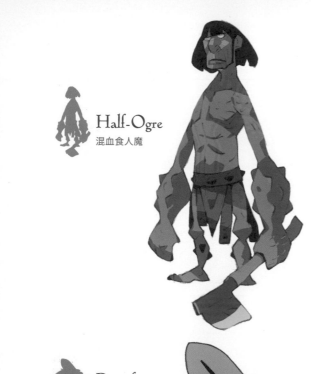

Half-Ogre
混血食人魔

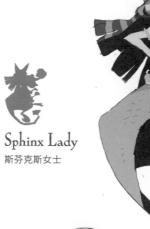

Sphinx Lady
斯芬克斯女士

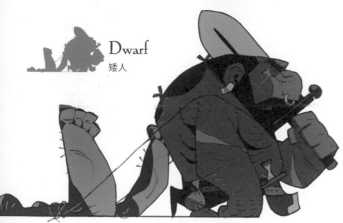

Dwarf
矮人

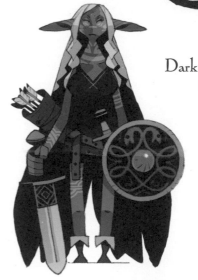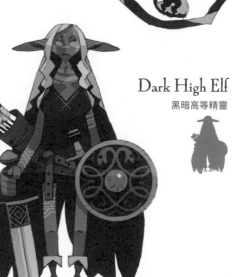

Dark High Elf
黑暗高等精靈

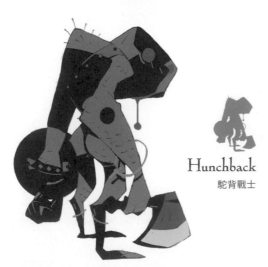

Hunchback
駝背戰士

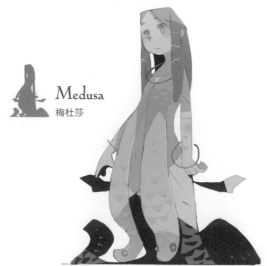

Medusa
梅杜莎

76

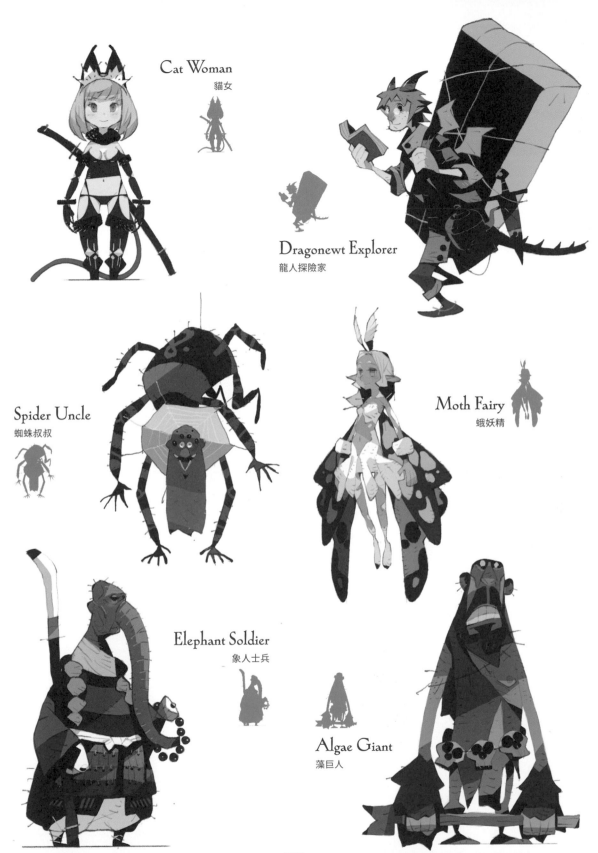

Cat Woman
貓女

Dragonewt Explorer
龍人探險家

Spider Uncle
蜘蛛叔叔

Moth Fairy
蛾妖精

Elephant Soldier
象人士兵

Algae Giant
藻巨人

龍 ／ 恐龍 ／ 魔物・怪物・怪獸 ／ 亞人 ／ 獸人 ／ 人類 ／ 惡黨 ／ 惡魔 ／ 死者・亡者 ／ 植物・食物 ／ 魔法生物

Human

人類

因為我非常喜歡鎧甲和劍，所以畫了很多的騎士呢！之所以女孩子比較少，是因為我還無法憑藉自由的發想去繪製的關係。我希望能夠解決這個問題，所以一定要盡力創作才行了。

Dragon Tamer
馴龍者

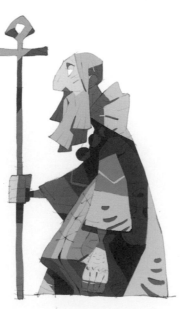

Gushnasaph
古什納薩夫
（來自東方三賢士）

Le Coq Chevaliers
公雞騎士

是個能從公雞和三色旗意識到法國的角色。

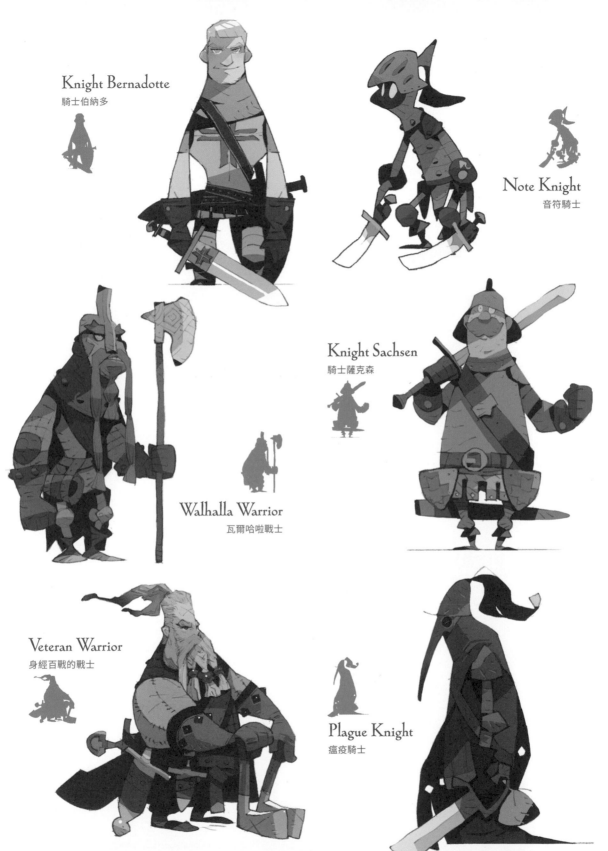

Knight Bernadotte
騎士伯納多

Note Knight
音符騎士

Walhalla Warrior
瓦爾哈啦戰士

Knight Sachsen
騎士薩克森

Veteran Warrior
身經百戰的戰士

Plague Knight
瘟疫騎士

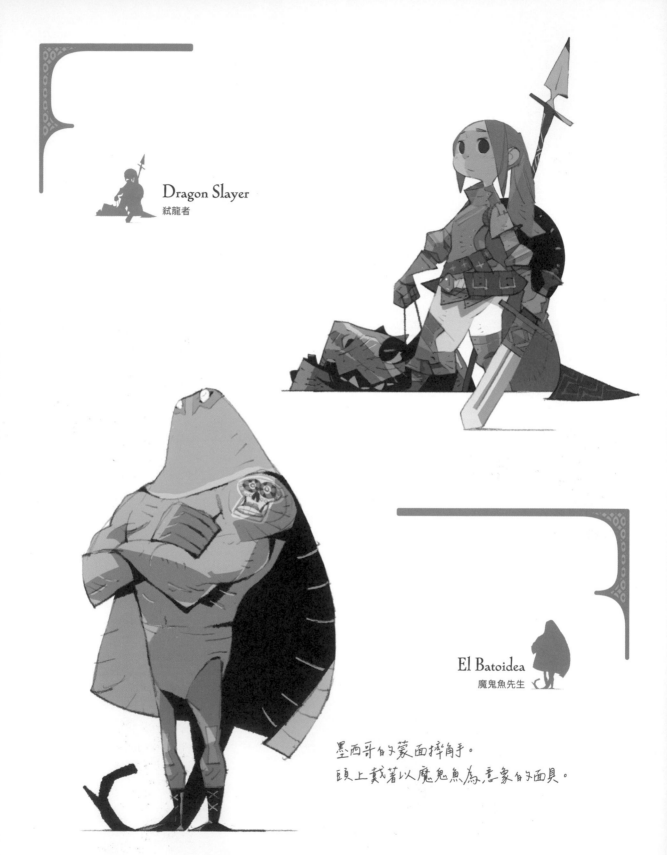

Dragon Slayer
弒龍者

El Batoidea
魔鬼魚先生

墨西哥的蒙面摔角手。
頭上戴著以魔鬼魚為意象的面具。

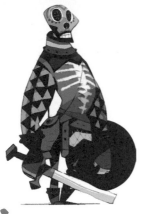

 Mexican Skeleton
墨西哥骷髏

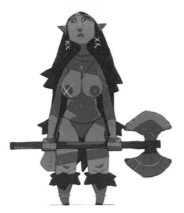

Amazones
亞馬遜人

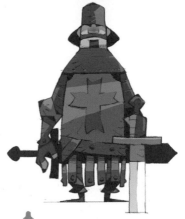

 Castle Soldier
城堡士兵

Ashigaru
足輕

Warrior Dumbarton
戰士鄧巴頓

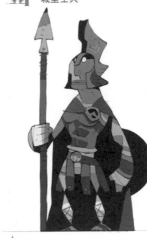

Roman Soldier
羅馬士兵

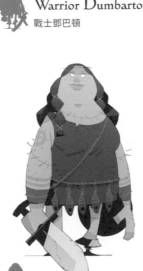

Monk
武僧

Female Warrior
女戰士

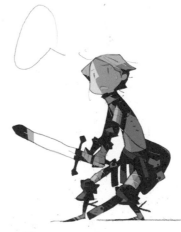

 Scared Knight
膽小的騎士

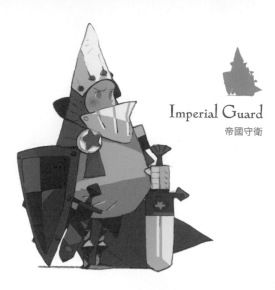

Imperial Guard

帝國守衛

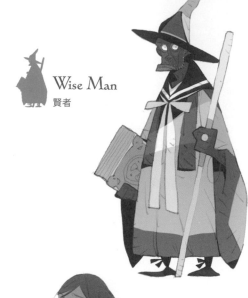

Wise Man

賢者

Kung fu Boy

功夫小子

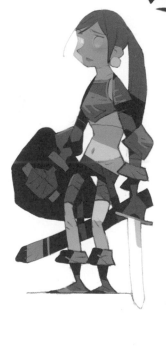

Female Knight

女騎士

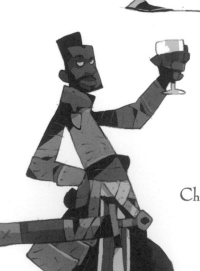

Cheers Knight

乾杯的騎士

Blue Knight

藍騎士

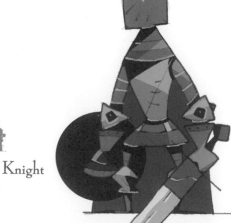

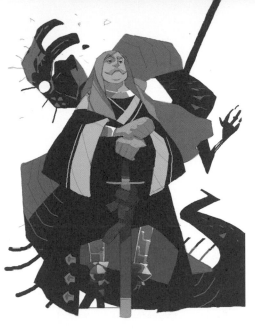

Sir Dragon
龍爵士

Explorer
探險家

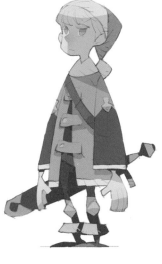

Old Knight
年邁騎士

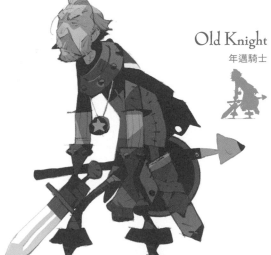

Unicorn Man
獨角獸人

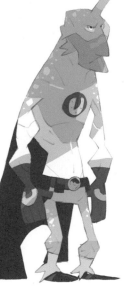

Struck Knight
被毆打的騎士

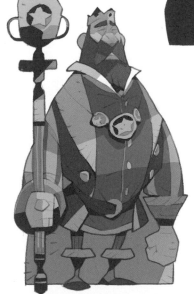

King
國王

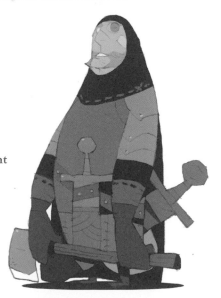

龍 / 恐龍 / 魔物・怪物・怪獸 / 亞人 / 獸人 / 人類 / 惡黨 / 惡魔 / 死者・亡者 / 植物・食物 / 魔法生物

有坐騎的騎士。多畫出被拖行的巨手，
就能增添圖像的故事性。

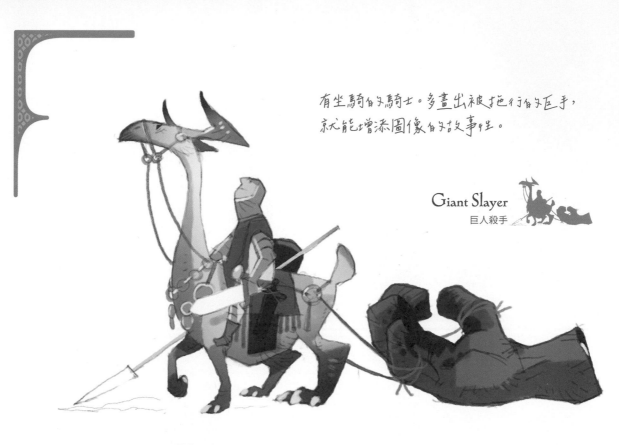

Giant Slayer
巨人殺手

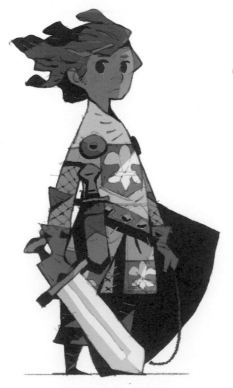

 Knight Maghreb
騎士瑪格雷布

形象非常主角調性的角色。
因為考慮到 3D 化後的樣貌，
所以設計了別具特色的髮型。

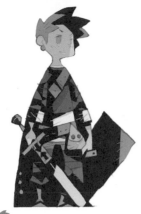

Knight Arlon
騎士阿爾隆

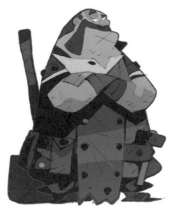

Blacksmith
鐵匠

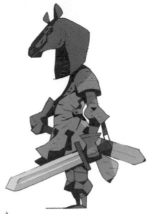

Horse Head Knight
馬頭騎士

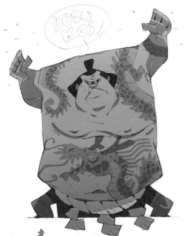

Sumo Wrestler
相撲競技者

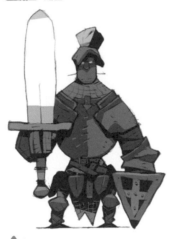

Knight Balrog
騎士巴爾羅格

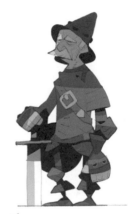

Skilled Knight
老練的騎士

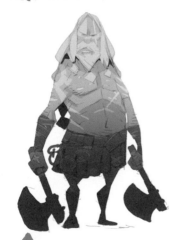

Tomahawk Viking
戰斧維京人

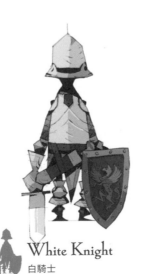

White Knight
白騎士

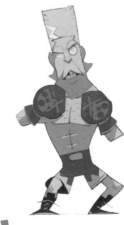

Thunder Joe
雷霆喬

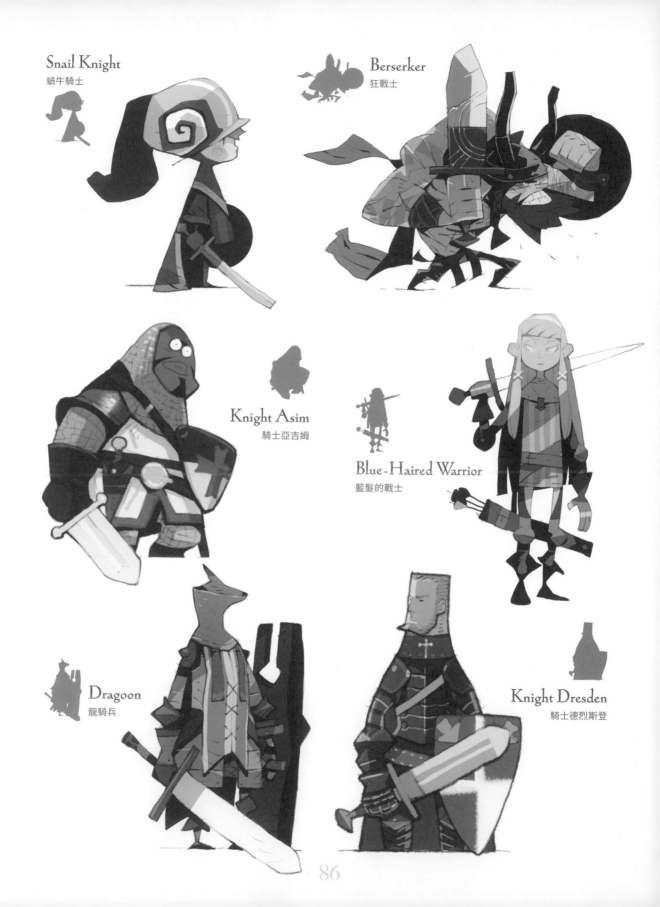

Snail Knight
蝸牛騎士

Berserker
狂戰士

Knight Asim
騎士亞吉姆

Blue-Haired Warrior
藍髮的戰士

Dragoon
龍騎兵

Knight Dresden
騎士德烈斯登

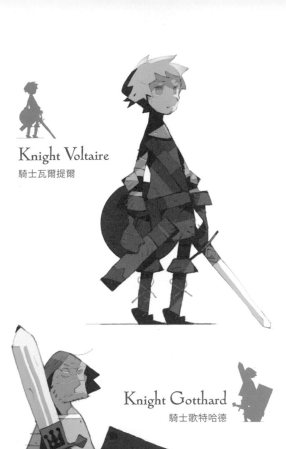

Knight Voltaire
騎士瓦爾提爾

Butler
執事

Knight Gotthard
騎士歌特哈德

Mononofu
武士

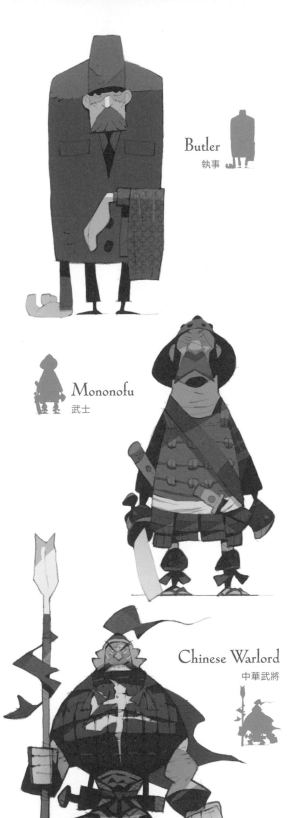

Chinese Warlord
中華武將

Dragoon Guards
龍騎兵近衛隊

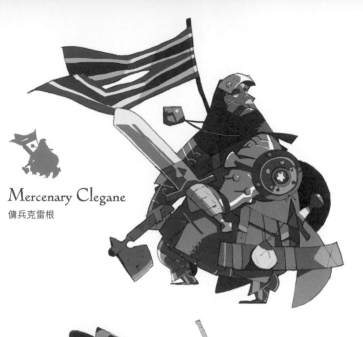

Mercenary Clegane
傭兵克雷根

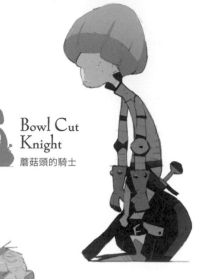

Bowl Cut Knight
蘑菇頭的騎士

Knight Engelbert
騎士恩格爾伯特

Nordic Warrior
北歐的戰士

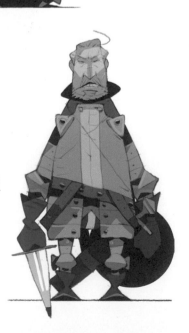

Sir Galahad
葛拉哈德爵士

Knight Triangle Head
三角帽騎士

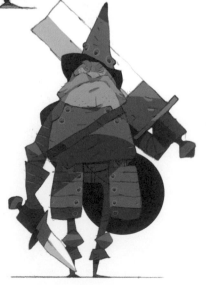

Bishop Knight
主教騎士

Pawn
步兵

Paladin
聖騎士

Girl Warrior
少女戰士

Sage
the Dead leaf
枯葉的賢人

Cleric Knight
神職騎士

龍 / 恐龍 / 魔物・怪物・怪獸 / 亞人 / 獸人 / 人類 / 惡黨 / 惡魔 / 死者・亡者 / 植物・食物 / 魔法生物

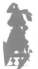

Orange Knight
橘騎士

我認為紅色和橘色是
很適合爽朗角色或主角位階的顏色。

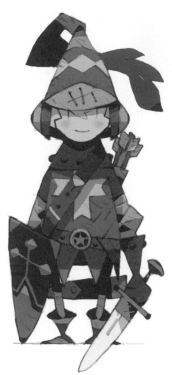

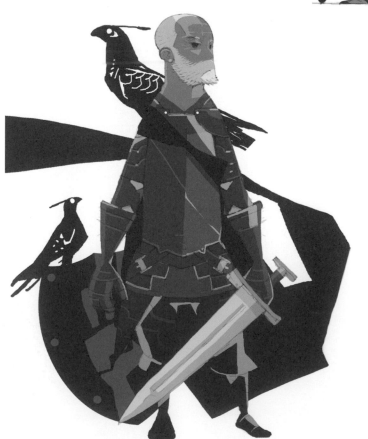

Eaglesmith Knight
馴鷹騎士

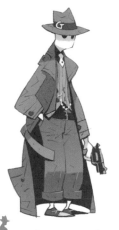

Ghost Gentleman
鬼魂紳士

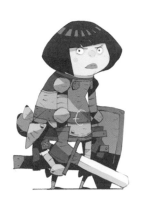

Bobbed Knight
包柏頭騎士

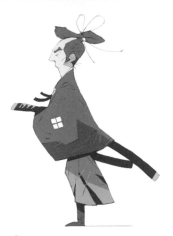

Topknot Samurai
髮髻武士

Decapitation Afro
爆炸頭斬首者

Amazoness Queen
亞馬遜女王

Ramen Man
拉麵男

Heron Rider
鷺騎兵

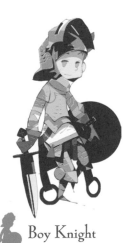

Boy Knight
少年騎士

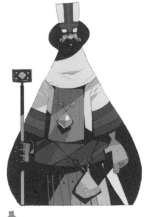

Minister
大臣

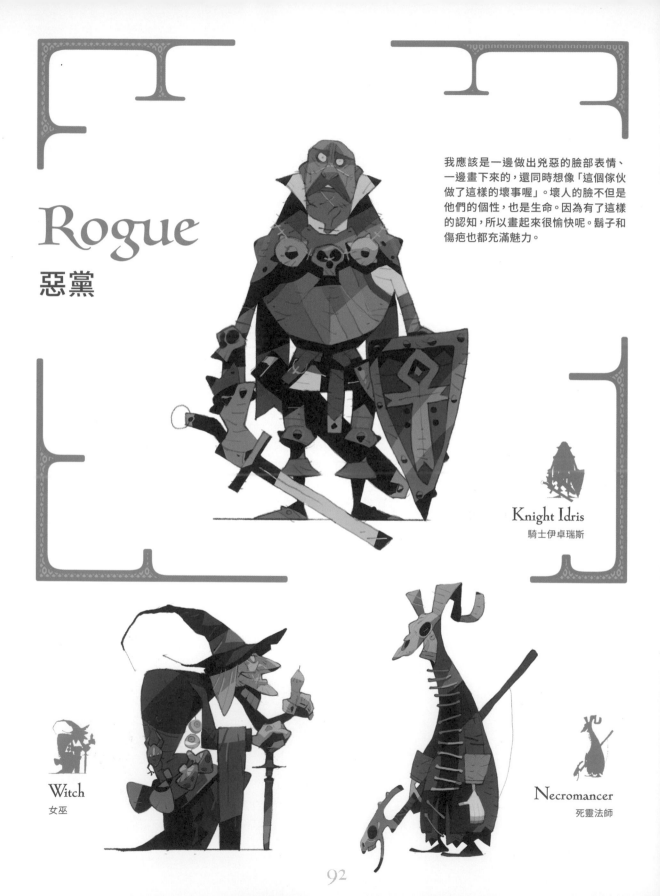

Rogue

惡黨

我應該是一邊做出兇惡的臉部表情、一邊畫下來的,還同時想像「這個傢伙做了這樣的壞事喔」。壞人的臉不但是他們的個性,也是生命。因為有了這樣的認知,所以畫起來很愉快呢。鬍子和傷疤也都充滿魅力。

Knight Idris
騎士伊卓瑞斯

Witch
女巫

Necromancer
死靈法師

 King Slayer

弒王者

 Cyclops Knight

獨眼巨人騎士

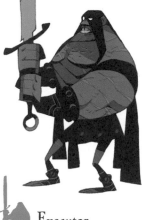 Executor

行刑者

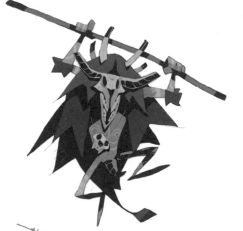 Bone Shaman

骸骨薩滿

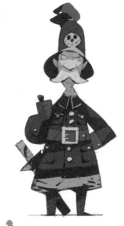 Baron Konstanty

康絲坦堤男爵

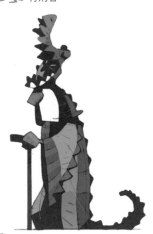 Sebek Priest

索貝克祭司

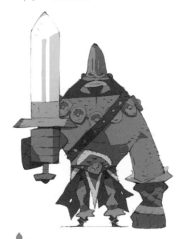 Golyat

歌利亞

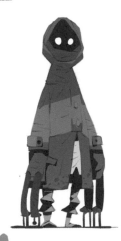 Black Claw

黑爪

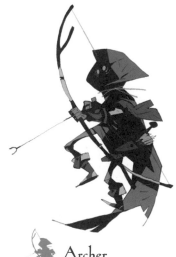 Archer

弓箭手

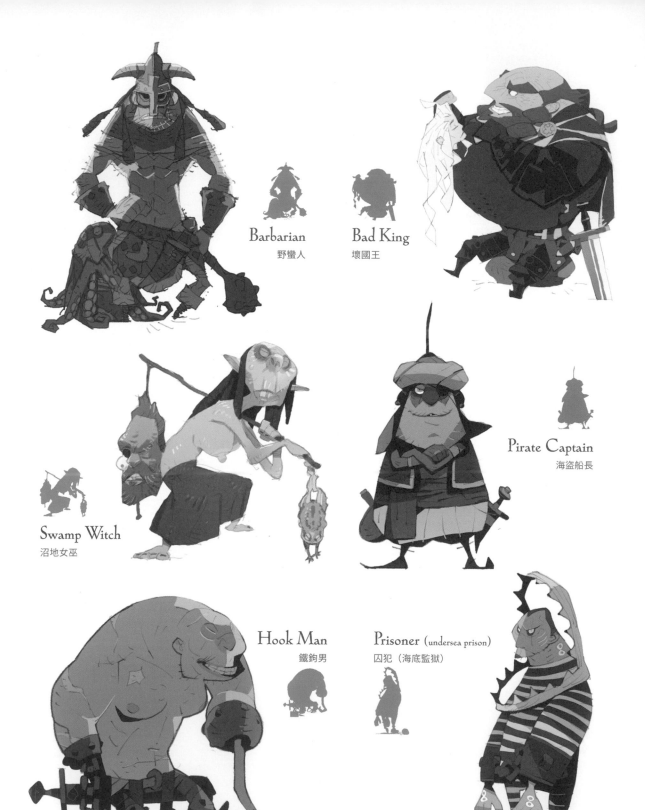

Barbarian
野蠻人

Bad King
壞國王

Swamp Witch
沼地女巫

Pirate Captain
海盜船長

Hook Man
鐵鉤男

Prisoner (undersea prison)
囚犯（海底監獄）

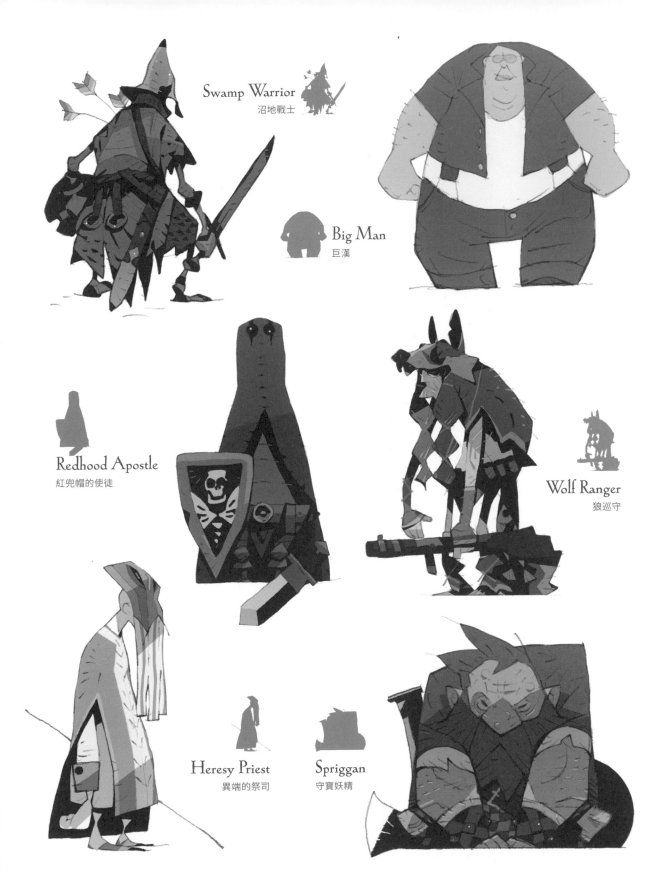

Swamp Warrior
沼地戰士

Big Man
巨漢

Redhood Apostle
紅兜帽的使徒

Wolf Ranger
狼巡守

Heresy Priest
異端的祭司

Spriggan
守寶妖精

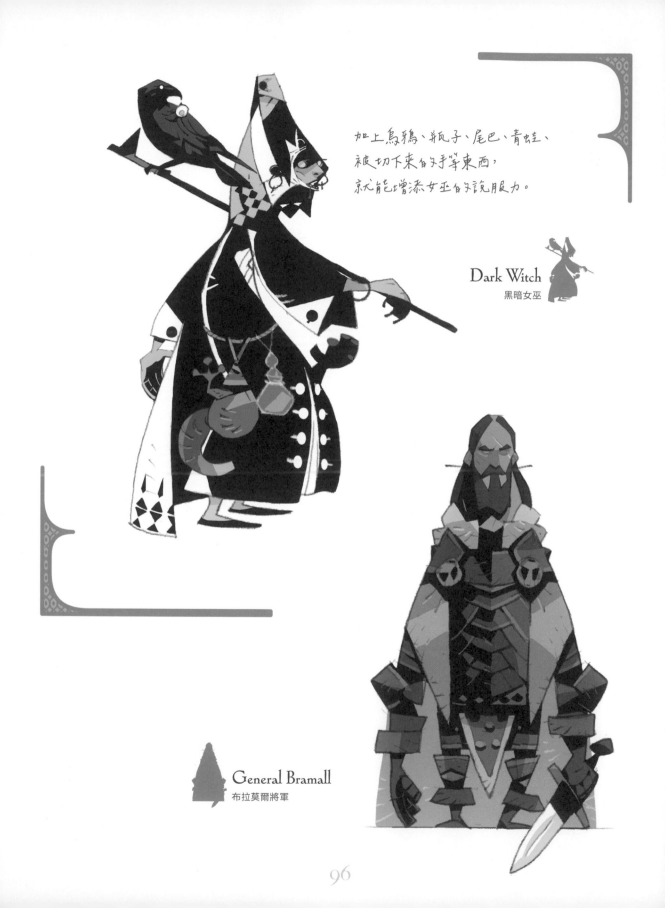

加上烏鴉、瓶子、尾巴、青蛙、
被切下來的手等東西，
就能增添女巫的說服力。

Dark Witch
黑暗女巫

General Bramall
布拉莫爾將軍

 Baron Penguin
企鵝男爵

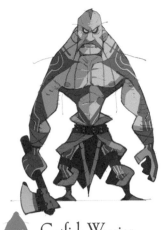 Catfish Warrior
鯰魚戰士

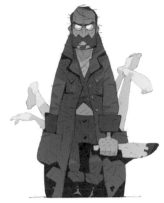 Jack the Ripper
開膛手傑克

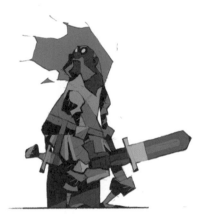 Torch Knight
火炬騎士

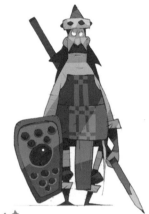 Nomadic Warrior
游牧的戰士

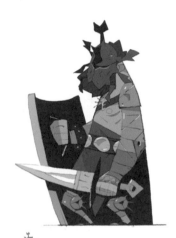 Beetle Gladiator
甲蟲劍鬥士

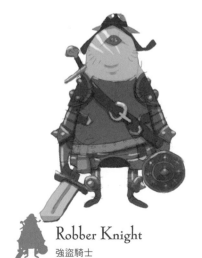 Robber Knight
強盜騎士

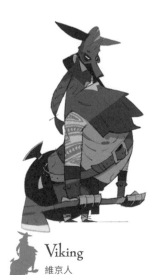 Viking
維京人

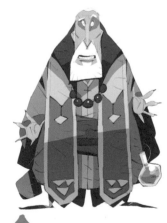
 Wizard Donegal
巫師多尼戈

龍 / 恐龍 / 魔物・怪物・怪獸 / 亞人 / 獸人 / 人類 / **惡黨** / 惡魔 / 死者・亡者 / 植物・食物 / 魔法生物

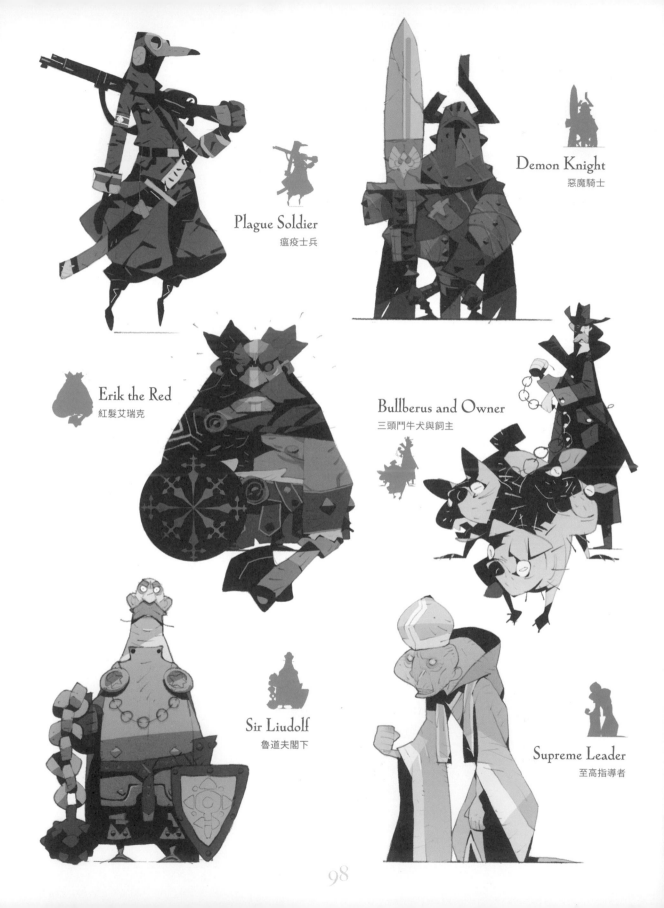

Plague Soldier
瘟疫士兵

Demon Knight
惡魔騎士

Erik the Red
紅髮艾瑞克

Bullberus and Owner
三頭鬥牛犬與飼主

Sir Liudolf
魯道夫閣下

Supreme Leader
至高指導者

98

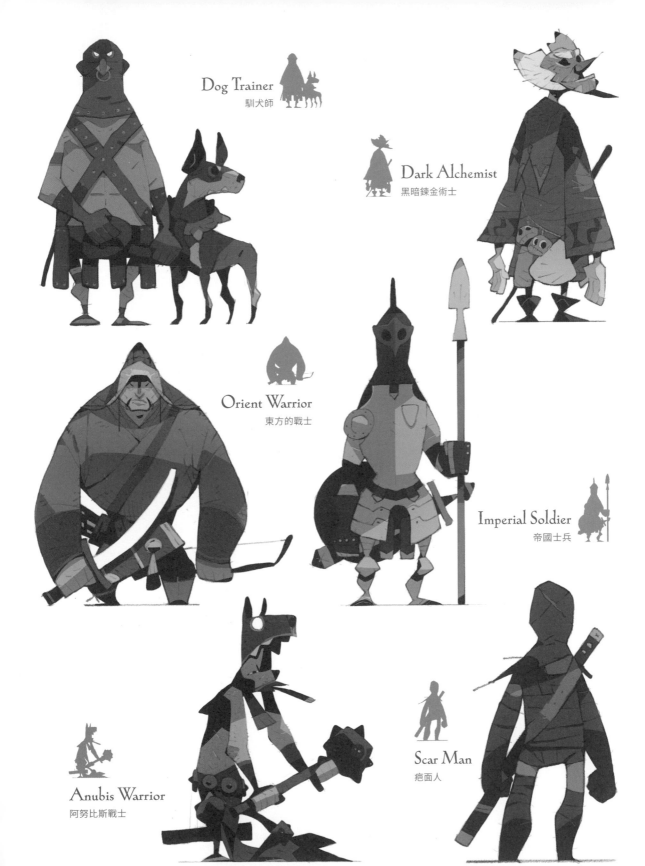

Dog Trainer
馴犬師

Dark Alchemist
黑暗鍊金術士

Orient Warrior
東方的戰士

Imperial Soldier
帝國士兵

Anubis Warrior
阿努比斯戰士

Scar Man
疤面人

Demon

惡魔

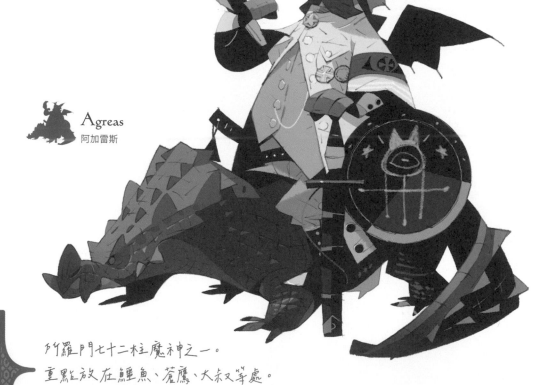

Agreas
阿加雷斯

所羅門七十二柱魔神之一。
重點放在鱷魚、蒼鷹、大叔等處。

和怪物不同，大多數的設計都擁有出乎意料的賢能知性。雖然沒有刻意這麼
做，但角、翅膀、尾巴是大部分的共通點，再來就是紫色或暗色系吧。我希望有
一天能畫完所有的所羅門七十二柱魔神！還剩下六十四個！

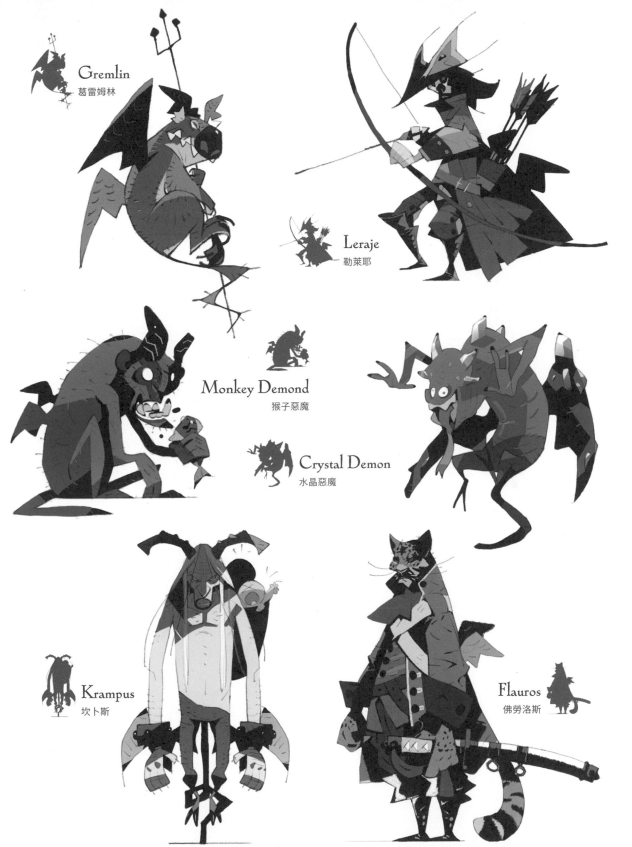

Gremlin
葛雷姆林

Leraje
勒萊耶

Monkey Demond
猴子惡魔

Crystal Demon
水晶惡魔

Krampus
坎卜斯

Flauros
佛勞洛斯

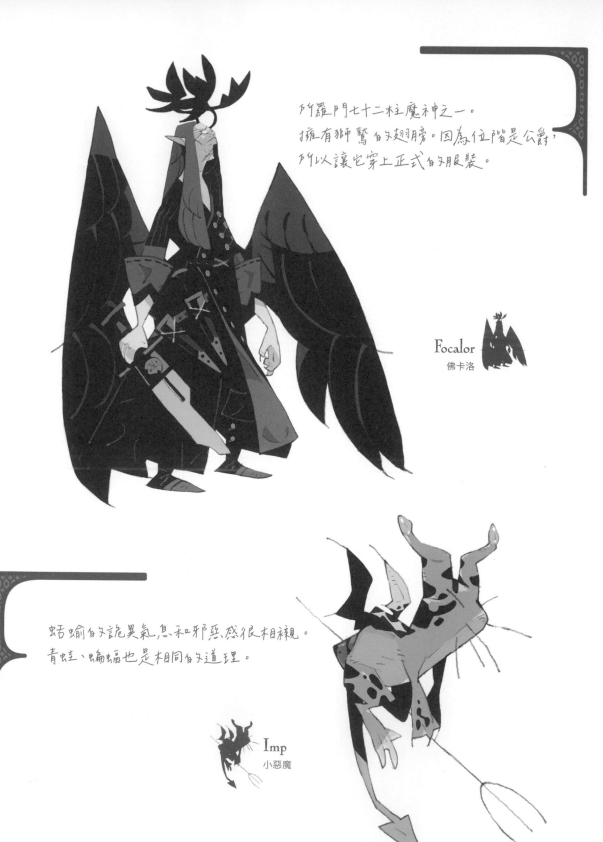

所羅門七十二柱魔神之一。
擁有獅鷲的翅膀。因為位階是公爵，
所以讓它穿上正式的服裝。

Focalor
佛卡洛

蛞蝓的詭異氣息和邪惡感很相襯。
青蛙、蝙蝠也是相同的道理。

Imp
小惡魔

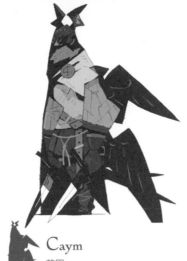

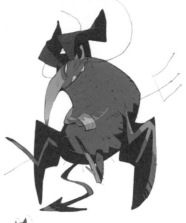

Rubber Ghost
保險套鬼

Caym
蓋因

Hook nose Imp
鷹勾鼻惡魔

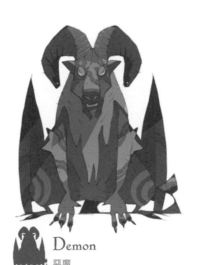

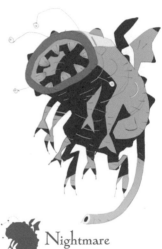

Succubus
魅魔

Demon
惡魔

Nightmare
夢魘

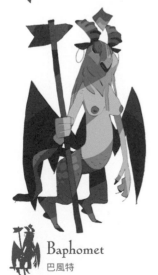

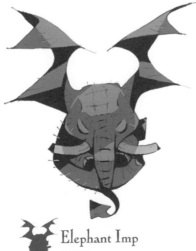

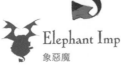

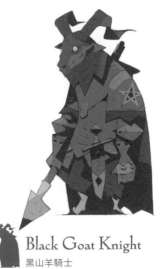

Baphomet
巴風特

Elephant Imp
象惡魔

Black Goat Knight
黑山羊騎士

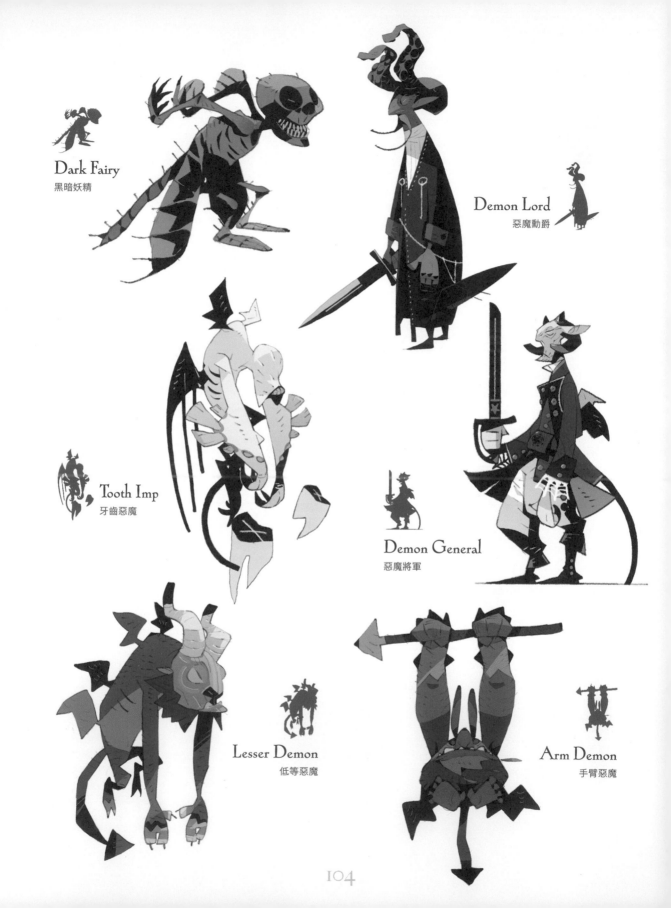

Dark Fairy
黑暗妖精

Demon Lord
惡魔勳爵

Tooth Imp
牙齒惡魔

Demon General
惡魔將軍

Lesser Demon
低等惡魔

Arm Demon
手臂惡魔

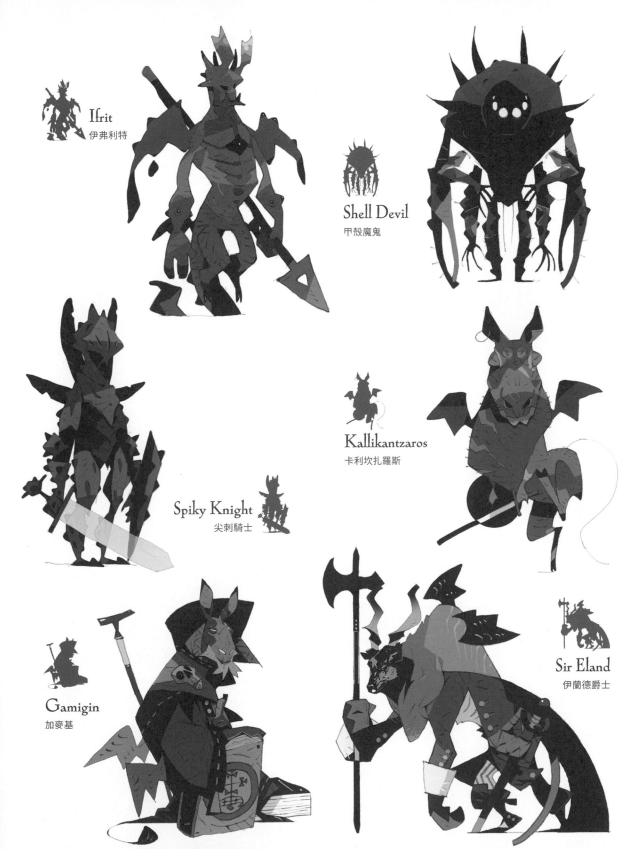

Ifrit
伊弗利特

Shell Devil
甲殼魔鬼

Kallikantzaros
卡利坎扎羅斯

Spiky Knight
尖刺騎士

Sir Eland
伊蘭德爵士

Gamigin
加麥基

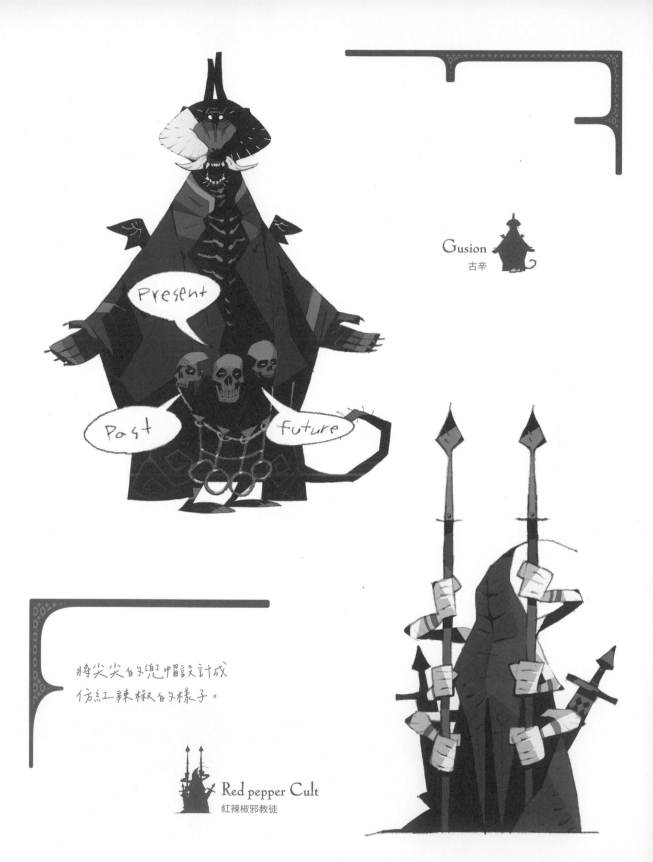

Gusion
古辛

將尖尖的兜帽設計成
仿紅辣椒的樣子。

Red pepper Cult
紅辣椒邪教徒

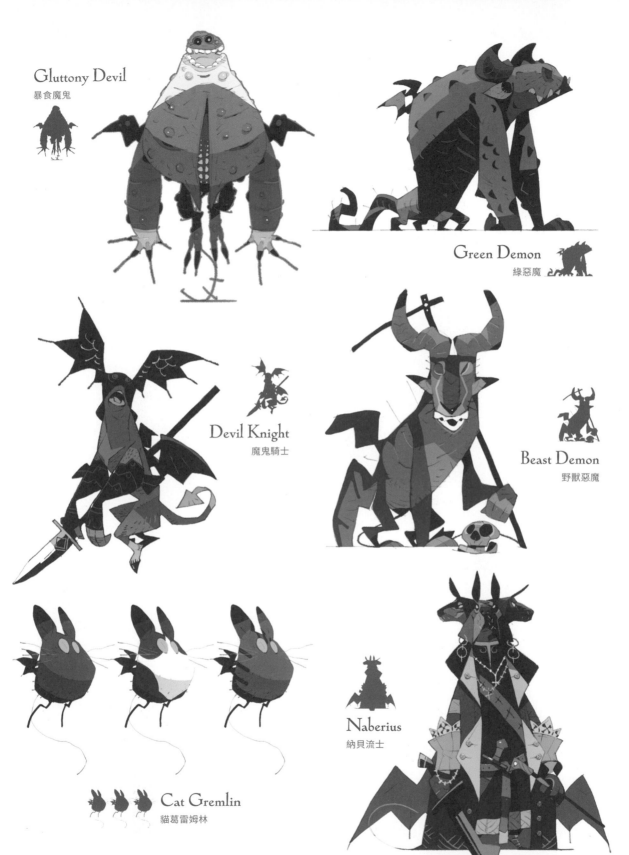

Gluttony Devil
暴食魔鬼

Green Demon
綠惡魔

Devil Knight
魔鬼騎士

Beast Demon
野獸惡魔

Naberius
納貝流士

Cat Gremlin
貓葛雷姆林

Undead

死者・亡者

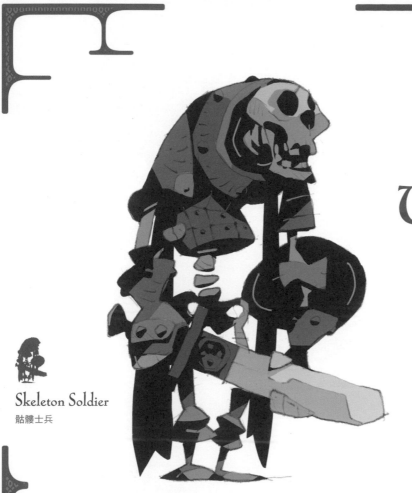

Skeleton Soldier
骷髏士兵

我喜歡畫骸骨，會思考要將骨頭變化到何種程度、如何用骨頭來表現各種圖像、殭屍化等方向……此外，還有像木乃伊那樣全身被布捆起來的例子，描繪各種不同的版本也很有趣呢。

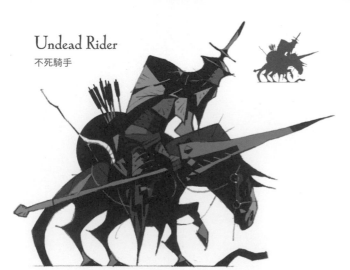

Undead Rider
不死騎手

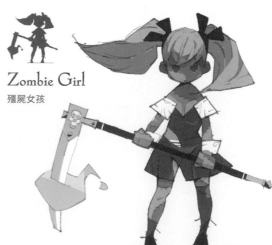

Zombie Girl
殭屍女孩

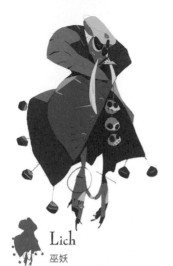

Lich
巫妖

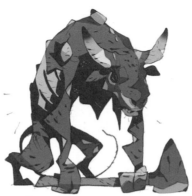
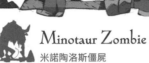

Minotaur Zombie
米諾陶洛斯僵屍

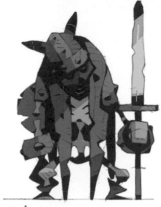

Undead Knight
不死騎士

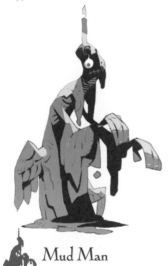

Mud Man
泥人

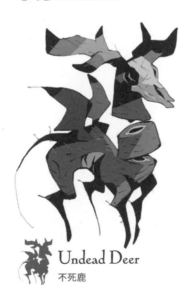

Undead Deer
不死鹿

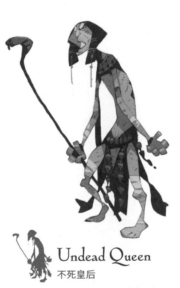

Undead Queen
不死皇后

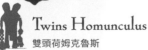

Twins Homunculus
雙頭荷姆克魯斯

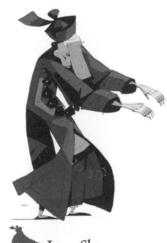

Jiang Shi
僵屍

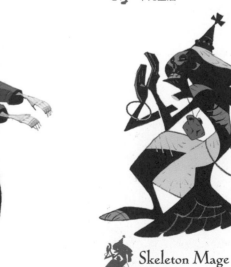

Skeleton Mage
骷髏法師

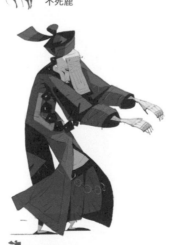

龍 ／ 恐龍 ／ 魔物・怪物・怪獸 ／ 亞人 ／ 獸人 ／ 人類 ／ 惡黨 ／ 惡魔 ／ **死者・亡者** ／ 植物・食物 ／ 魔法生物

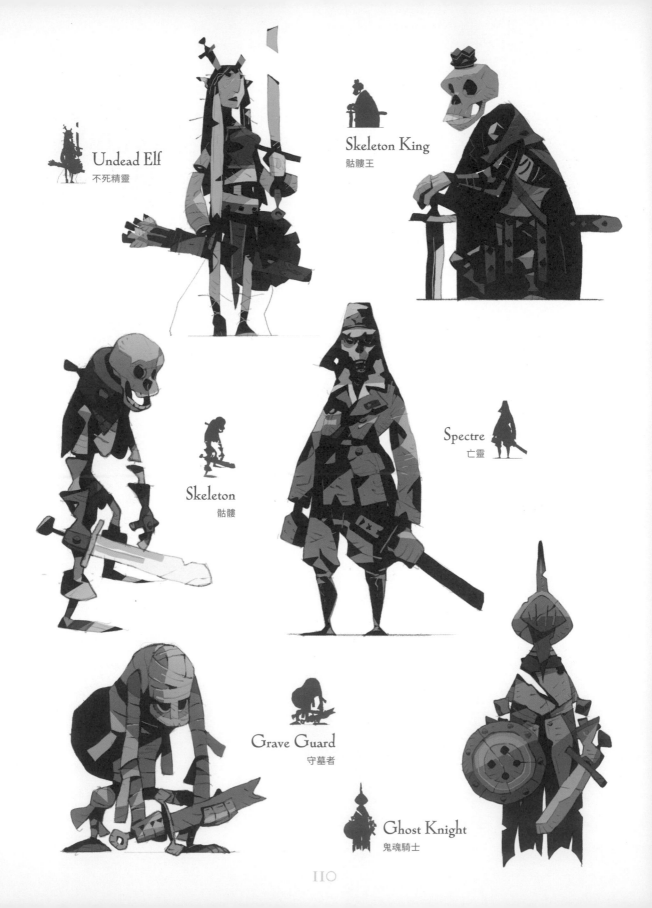

Undead Elf
不死精靈

Skeleton King
骷髏王

Skeleton
骷髏

Spectre
亡靈

Grave Guard
守墓者

Ghost Knight
鬼魂騎士

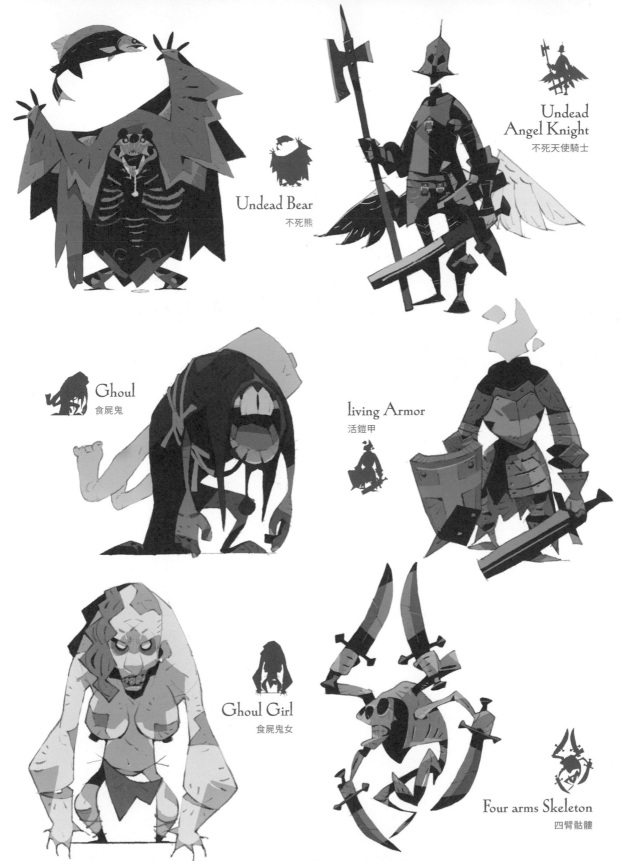

Undead Bear
不死熊

Undead
Angel Knight
不死天使騎士

Ghoul
食屍鬼

living Armor
活鎧甲

Ghoul Girl
食屍鬼女

Four arms Skeleton
四臂骷髏

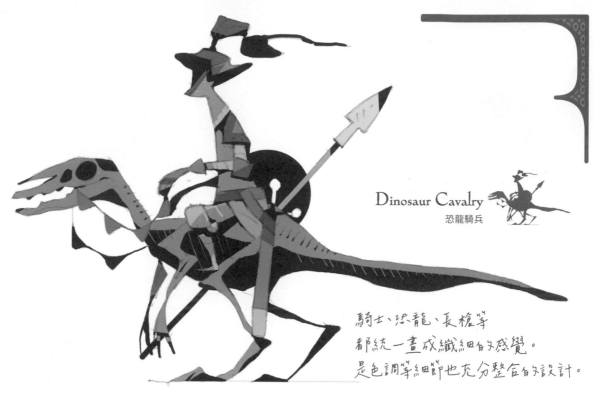

Dinosaur Cavalry
恐龍騎兵

騎士、恐龍、長槍等
都統一畫成纖細的感覺。
是色調等細節也充分整合的設計。

Durahan
杜拉漢

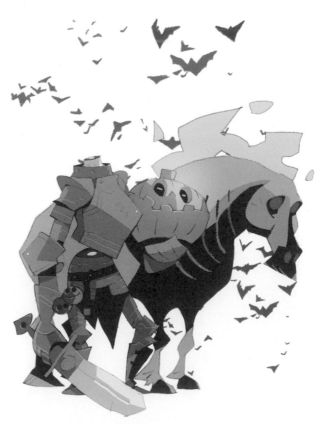

這是為了萬聖節而畫的圖。
不死馬的鬃毛是以藍色的火焰
呈現，醞釀出詭異的氣氛。

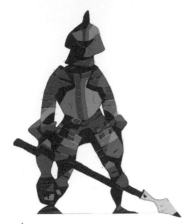

 Living Knight
活鎧甲騎士

Death Priest
死亡祭司

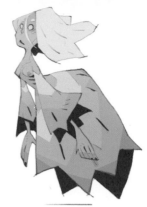

 Banshee
報喪女妖

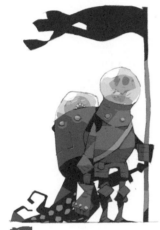

Hammal
搬運工

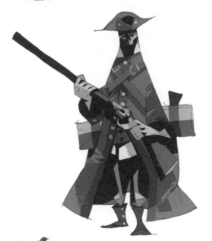

Skeleton Jaeger
骷髏獵兵

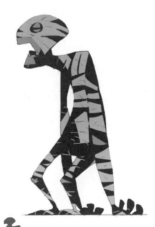

Mummy
木乃伊

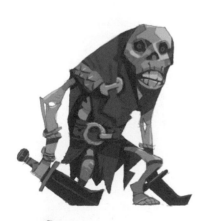

Dagger Skeleton
短劍骷髏

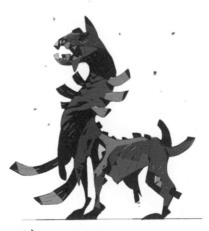

Zonbie Hound
殭屍獵犬

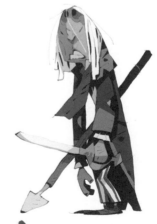

Sir Philip
菲力普爵士

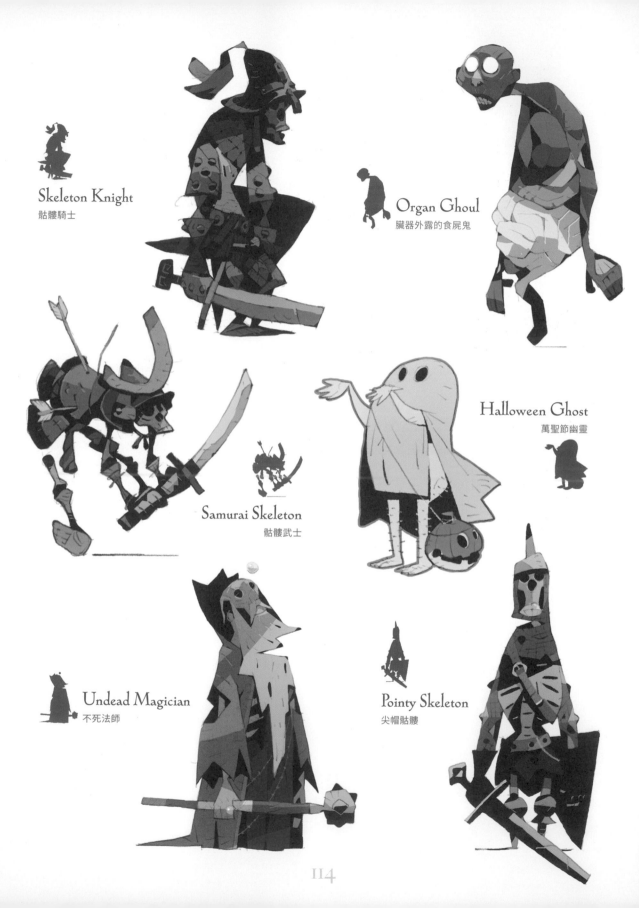

Skeleton Knight
骷髏騎士

Organ Ghoul
臟器外露的食屍鬼

Samurai Skeleton
骷髏武士

Halloween Ghost
萬聖節幽靈

Undead Magician
不死法師

Pointy Skeleton
尖帽骷髏

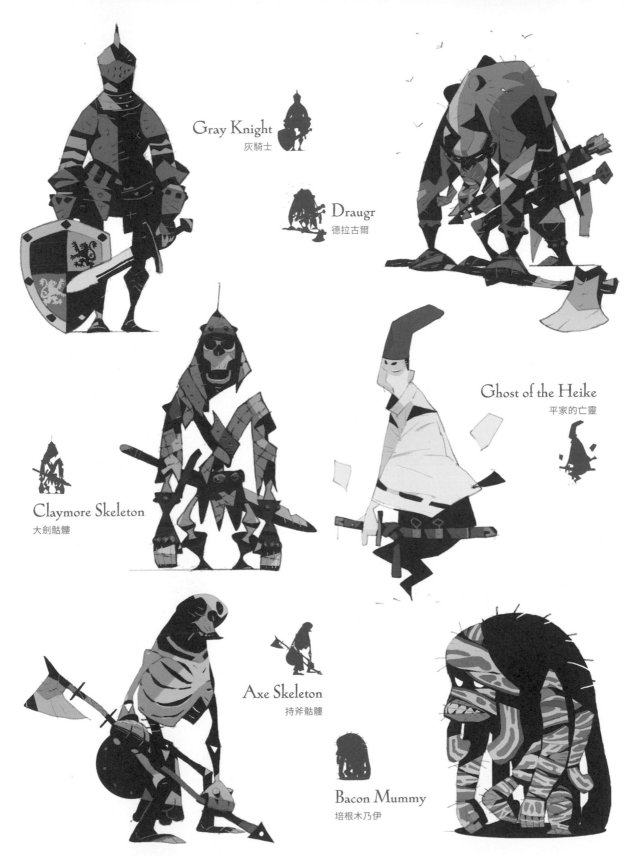

Gray Knight
灰騎士

Draugr
德拉古爾

Ghost of the Heike
平家的亡靈

Claymore Skeleton
大劍骷髏

Axe Skeleton
持斧骷髏

Bacon Mummy
培根木乃伊

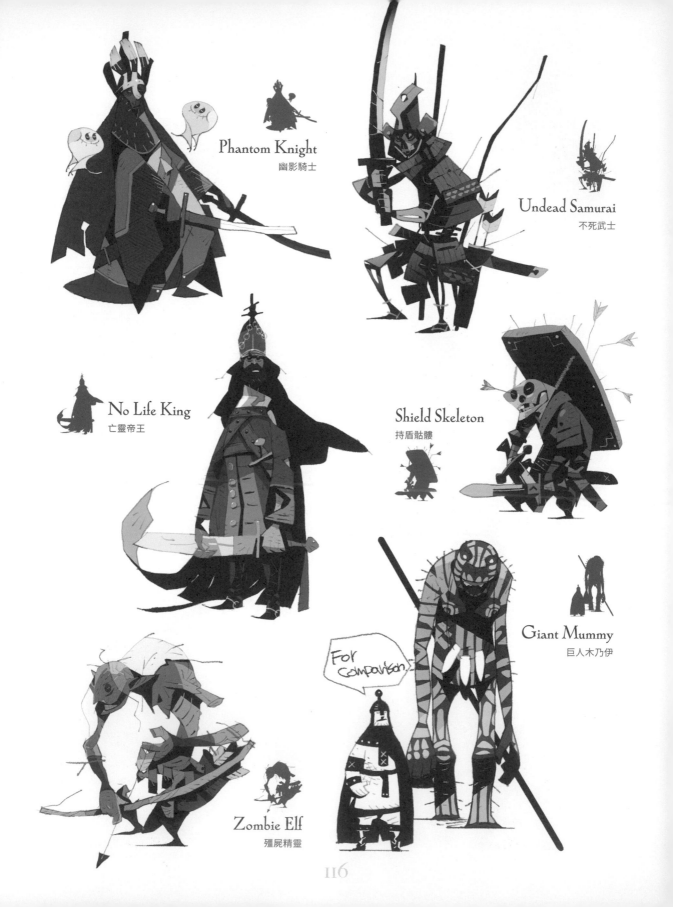

Phantom Knight
幽影騎士

Undead Samurai
不死武士

No Life King
亡靈帝王

Shield Skeleton
持盾骷髏

Giant Mummy
巨人木乃伊

Zombie Elf
殭屍精靈

For comparison

Skeleton General
骷髏將軍

Samurai Zombie
殭屍武士

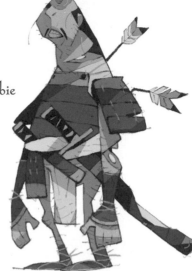

Undead Angel
不死天使

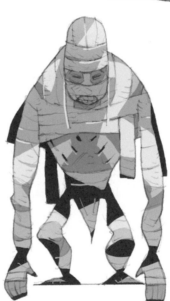

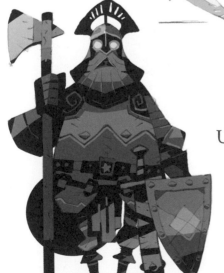

Undead Viking
不死維京人

Eyeball Mummy
眼珠木乃伊

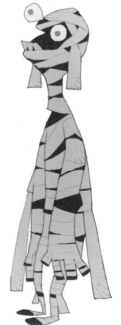

Carrion Mummy
腐爛的木乃伊

龍 ／ 恐龍 ／ 魔物・怪物・怪獸 ／ 亞人 ／ 獸人 ／ 人類 ／ 惡黨 ／ 惡魔 ／ **死者・亡者** ／ 植物・食物 ／ 魔法生物

Plant & Food

植物・食物

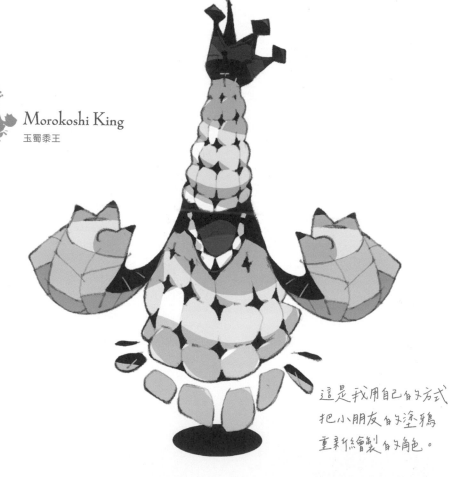

Morokoshi King
玉蜀黍王

這是我用自己的方式
把小朋友的塗鴉
重新繪製的角色。

把植物或食物怪物化的時候，我所思考的是它們的主題能不能被大眾所認知。如果是沒辦法讓人看懂的東西，或是難以想像的東西，最後就會成為人們無法理解的存在。雖然我也喜歡狂熱者取向的主題，但如果觀者看不懂的話就一點意義也沒有了。

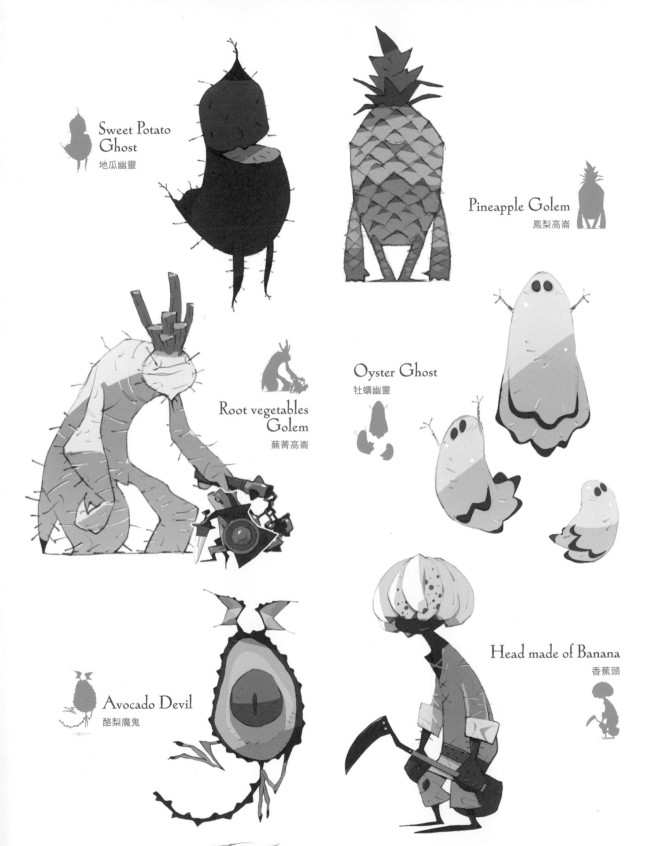

Sweet Potato
Ghost
地瓜幽靈

Pineapple Golem
鳳梨高崙

Root vegetables
Golem
蕪菁高崙

Oyster Ghost
牡蠣幽靈

Avocado Devil
酪梨魔鬼

Head made of Banana
香蕉頭

龍／恐龍／魔物・怪物・怪獸／亞人／獸人／人類／惡黨／惡魔／死者・亡者／植物・食物／魔法生物

Walking Plant
行走的植物

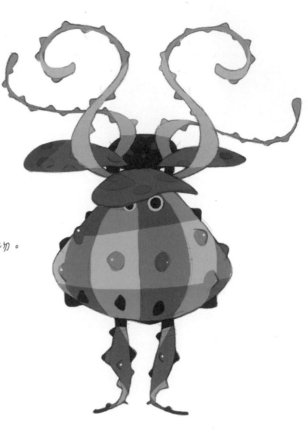

在遊戲一開始登場的矮小怪物。
為了不要顯得太過簡單，
所以加上棘刺作為重點。

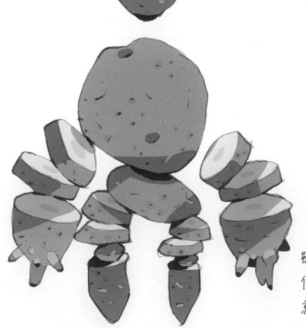

Potato Golem
馬鈴薯高崙

雖然馬鈴薯是欠狀特徵的主題，
但是藉由切所來露出斷面（顏色有變化）
就能顯現其角色性。

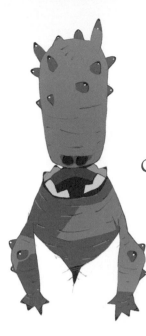

Carrot Devil
紅蘿蔔魔鬼

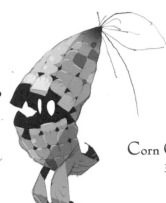

Corn Ghost
玉米幽靈

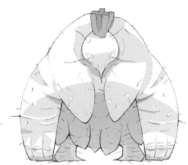

Radish Golem
櫻桃蘿蔔高崙

Mushroom Man
蘑菇人

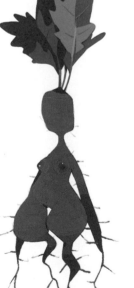

Sushi monster AKAMI
壽司怪物 赤身

Mandragora
曼德拉草

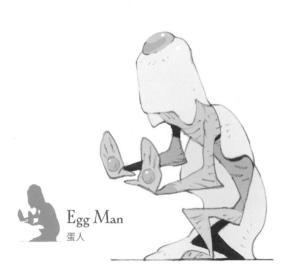

Egg Man
蛋人

Sword Guardian
劍的守護者

Cactus Lizard
仙人掌蜥蜴

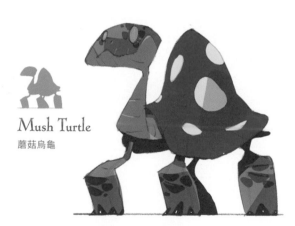

Mush Turtle
蘑菇烏龜

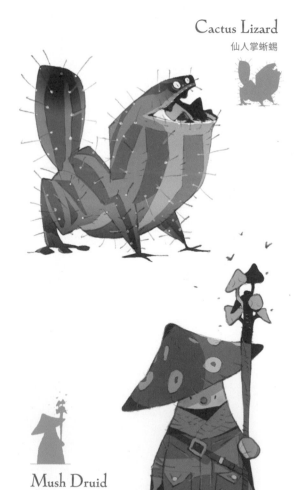

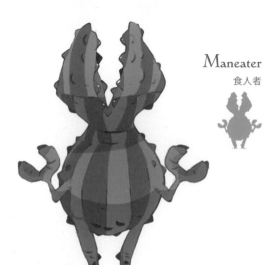

Maneater
食人者

Mush Druid
蘑菇德魯伊

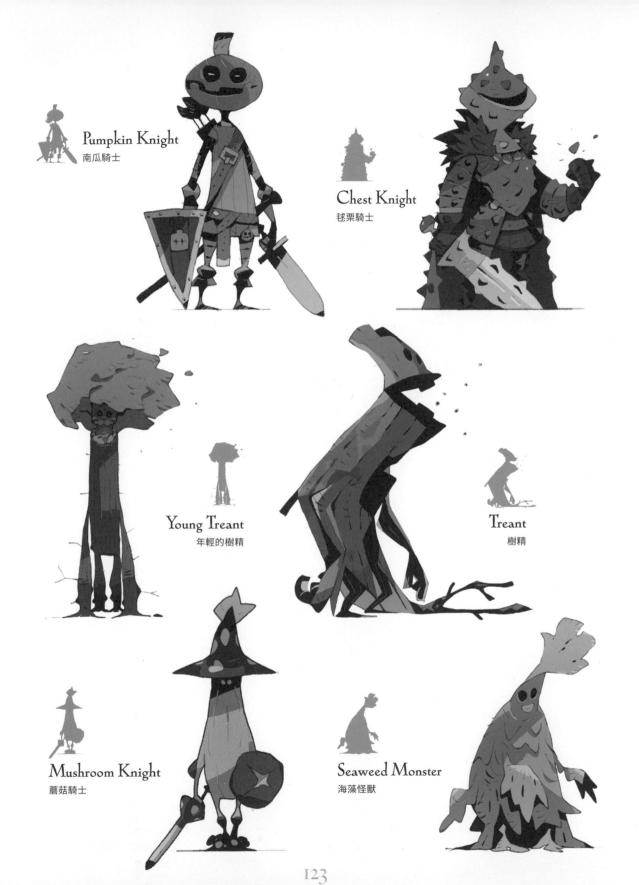

Pumpkin Knight
南瓜騎士

Chest Knight
毬栗騎士

Young Treant
年輕的樹精

Treant
樹精

Mushroom Knight
蘑菇騎士

Seaweed Monster
海藻怪獸

龍 ／ 恐龍 ／ 魔物・怪物・怪獸 ／ 亞人 ／ 獸人 ／ 人類 ／ 惡黨 ／ 惡魔 ／ 死者・亡者 ／ 植物・食物 ／ 魔法生物

Magical Creature

魔法生物

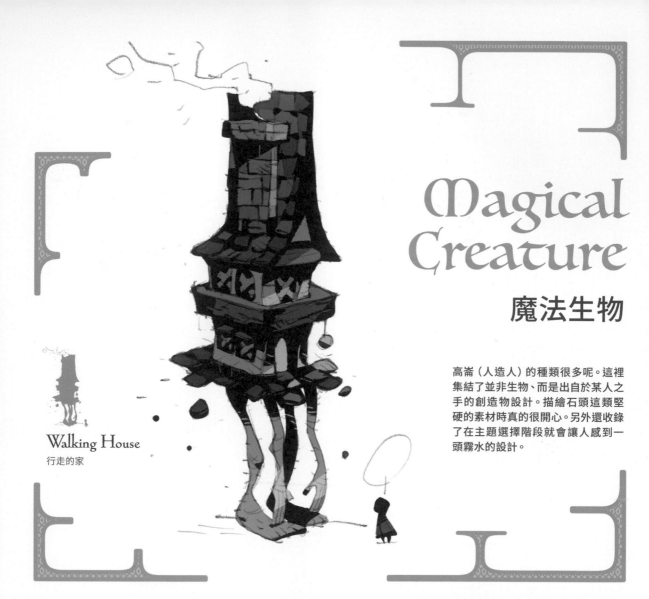

高崙（人造人）的種類很多呢。這裡集結了並非生物、而是出自於某人之手的創造物設計。描繪石頭這類堅硬的素材時真的很開心。另外還收錄了在主題選擇階段就會讓人感到一頭霧水的設計。

Walking House
行走的家

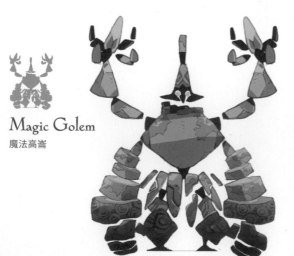

Magic Golem
魔法高崙

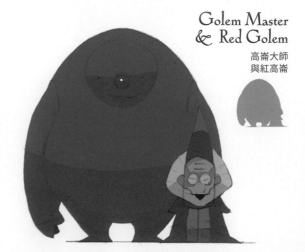

Golem Master & Red Golem
高崙大師
與紅高崙

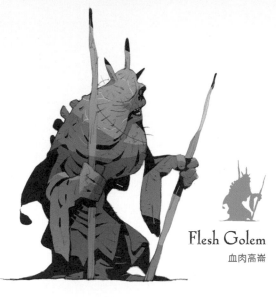

Flesh Golem
血肉高崙

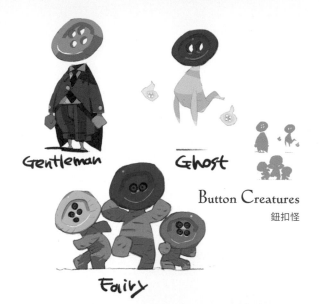

Gentleman

Ghost

Button Creatures
鈕扣怪

Fairy

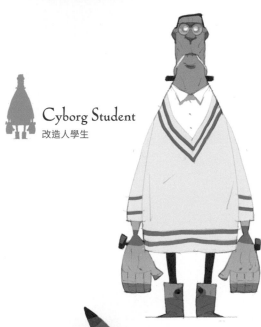

Cyborg Student
改造人學生

Stone Soldier
石頭士兵

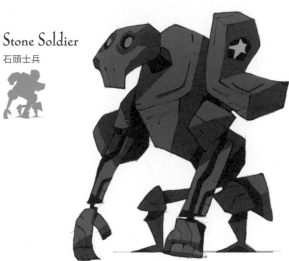

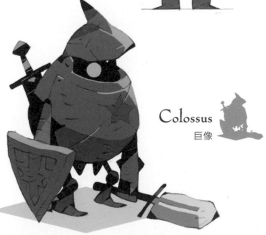

Colossus
巨像

Onion Golem
洋蔥高崙

龍 ／ 恐龍 ／ 魔物・怪物・怪獸 ／ 亞人 ／ 獸人 ／ 人類 ／ 惡黨 ／ 惡魔 ／ 死者・亡者 ／ 植物・食物 ／ 魔法生物

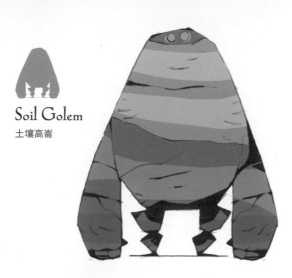

Soil Golem
土壤高崙

Rock Spider
石蜘蛛

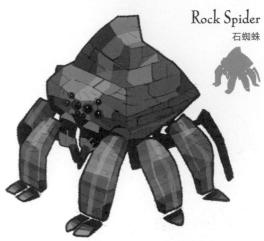

Alien
外星人

Rock Golem
岩石高崙

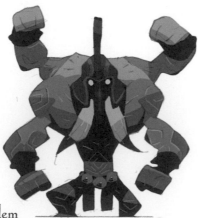

Multi-limbed Golem
多臂高崙

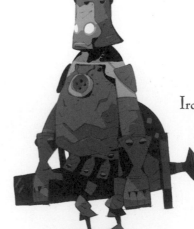

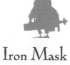

Iron Mask
鐵面具

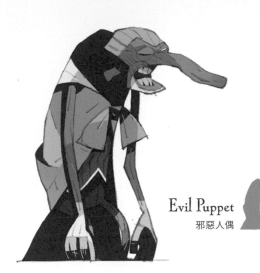

Concrete Golem
混凝土高崙

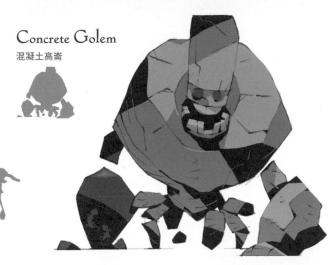

Evil Puppet
邪惡人偶

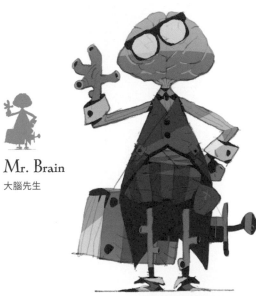

Mr. Brain
大腦先生

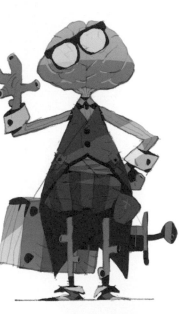

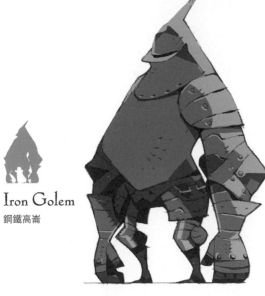

Iron Golem
鋼鐵高崙

Crystal Warrior
水晶戰士

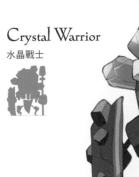

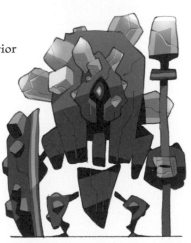

Jelly Fish Wizard
水母巫師

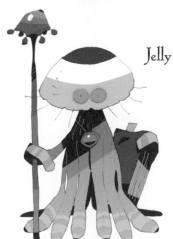

龍 ／ 恐龍 ／ 魔物・怪物・怪獸 ／ 亞人 ／ 獸人 ／ 人類 ／ 惡黨 ／ 惡魔 ／ 死者・亡者 ／ 植物・食物 ／ 魔法生物

Chapter 2

Idea Note,
Design Process

設計角色的時候
要把印象融入

主題 **1** 將老鼠擬人化

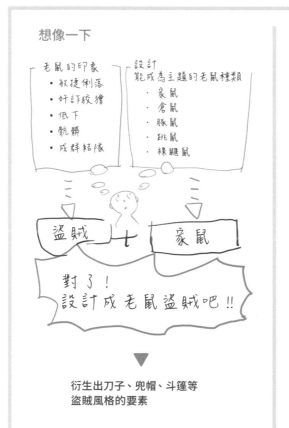

想像一下

```
┌老鼠的印象─┐  ┌設計───────┐
│ ・敏捷俐落   │  │能成為主題的老鼠種類│
│ ・奸詐狡猾   │  │  ・家鼠      │
│ ・低下      │  │  ・倉鼠      │
│ ・骯髒      │  │  ・豚鼠      │
│ ・成群結隊   │  │  ・跳鼠      │
│            │  │  ・裸鼴鼠     │
└───────────┘  └───────────┘
```

盜賊 ＋ 家鼠

對了！
設計成老鼠盜賊吧！！

衍生出刀子、兜帽、斗篷等
盜賊風格的要素

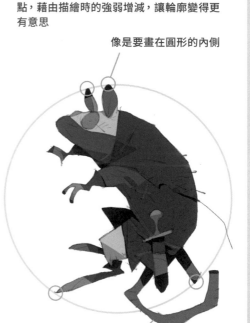

因為是老鼠，所以手畫小一點、腳則是大一點，藉由描繪時的強弱增減，讓輪廓變得更有意思

像是要畫在圓形的內側

藉由讓尾巴超出這個圓形範圍，
讓輪廓不要顯得過於死板

進行設計的時候 我會將兩種基本思考模式融入其中。照一般的說法就是 [人物]×[生物]，以及 [龍]×[生物] 之類的模式吧。

此外，當我要描繪火屬性怪物的時候，就會以紅色的動物作為基礎；要畫出壞心眼的角色，就採用符合這種印象的動物。如此一來，便能令設計更具說服力。

主題 2　構思鍬形蟲和老虎融合的怪物

想像一下

- 鍬形蟲的印象
 - 大型的下顎
 - 帥氣感

- 老虎的印象
 - 條紋
 - 雙頰的毛
 - 銳爪和利牙
 - 帥氣感
 - 感覺很強

就畫成甲蟲虎吧！！

▼

在老虎的身體上加入鍬形蟲的下顎。腳也像昆蟲那樣畫出六條，就能讓體型變得不像是老虎、營造出不可思議的感覺

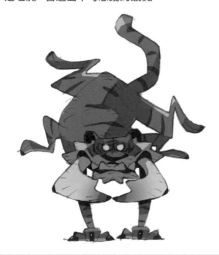

主題 3　將蛾妖精化

想像一下

妖精的構成　女性加上蝴蝶翅膀

將蝴蝶翅膀改成其他的主題

↓　　　↘ 原創感

甲蟲？／蟬？／蛾？

那就來畫蛾的妖精吧！

▼

蛾的特徵就是蓬鬆毛茸感和觸角，翅膀花紋不要畫得讓人萌生即視感

▼

畫成原創 or 大家不熟悉的模樣

▼

如果直接設計成鳳蝶的翅膀，結果會變得如何？

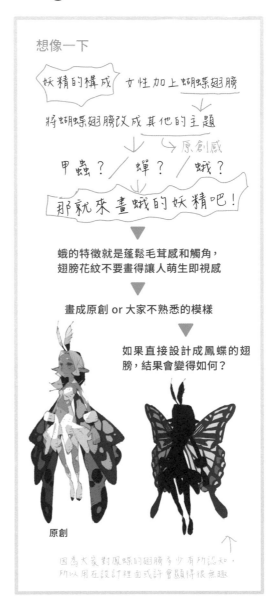

原創

因為大家對鳳蝶的翅膀多少有所認知，所以用在設計裡面或許會顯得很無趣

即使只看輪廓
也能認出角色

Forest Dragon
森林龍
(P.15)

正統派的下級龍族。因為是比較弱小的龍，所以顏色比較少，也沒有摻入花紋或圖案。把翅膀畫得小一點，於左上區塊留下較大片的留白。如果翅膀畫大、讓這個四方形框框都被占滿的話，我覺得就會顯得很單調。另外我也強調了脖子的長度，以及手腳等部分，讓輪廓更具趣味

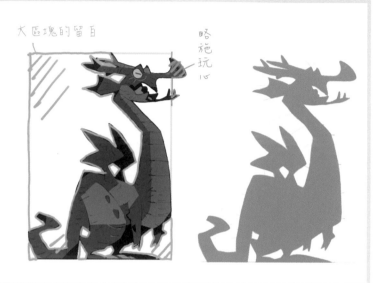

大區塊的留白

略施玩心

Prisoner
囚犯
(P.94)

我覺得鯊魚上下顎的標本很帥氣，所以便想著是不是可以用在角色的設計。發想也從這裡開始擴張，最後試著把它塑造成限制囚犯的拘束工具。這個設定是被囚禁在深海監獄裡的囚犯。

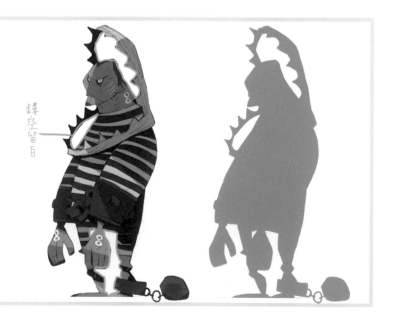

鏤空留白

構思該如何設計角色的階段，必須特別注重的就是要讓作品「即使只看輪廓也能認出角色」。在本書 Chapter1 部分收錄的所有角色也都有附上輪廓剪影。為了能做到這一點，我在這裡記下自己相關的想法。

Avocado Devil
酪梨魔鬼
（P.119）

以酪梨為範本的惡魔。把酪梨的特徵——巨大的種子當成眼睛，並且以誇張化的粗糙感來表現外皮的部分。因為身體部分的輪廓簡潔又可愛，所以把腳畫得長一點，藉此展現出詭異的氛圍，至於尾巴也畫得很細長，為圓圓的身體添上一項重點。還有，在上部配置了小小的翅膀，這樣就能營造出龐大的身軀仰賴小小的翅膀搖搖晃晃飛行的印象。

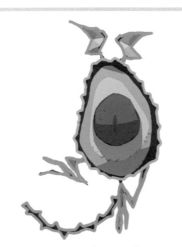

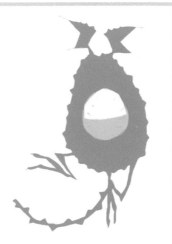

在橢圓形輪廓的身體上，
加上既小又細長的腳和尾巴，
以作為凸顯的重點

↑以分色來
畫出輪廓

Mush Turtle
蘑菇烏龜
（P.122）

起初我是想像如果把烏龜的殼改成菇類的話或許會很有趣。烏龜的意象是取自象龜。為了強調那頗具特色、具有重量感的腳，所以刻意把腳跟身體連結的部分畫得很細長。另外，把腳畫得比較長，藉此空出留白的部分，也能讓輪廓的呈現更加特別。作為色彩方面的強調元素，還替它加上紅耳龜那種橘色的線條。

即使只看輪廓
也能認出角色

Blowfish Fighter
河豚鬥士
（P.50）

試著將河豚擬人化看看。輪廓是圓滾滾的體型搭配細長的手腳。魚鰭再補上一點橘色作為重點。也要留意透過分色來做出區塊，以這個角色來說，就是肚子和眼睛周遭的米色部分。

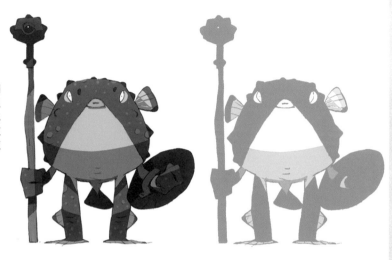

Mosasaurus
滄龍
（P.21）

因為是實際存在的恐龍，所以我在繪製前就先讀過滄龍的相關資料，並且在腦海中對它有了某種程度的描繪。接下來我就不會再去看資料，而是用自己的方式盡可能把滄龍畫出來，自由地描繪出每個部分。
像是鱷魚的背部、宛如鯨魚的鰭、牙齒也設計成塊狀的樣子。這是我個人覺得很帥氣的滄龍樣貌。

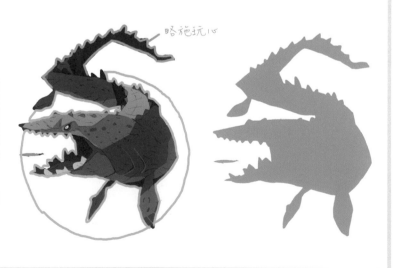

略施玩心

King
國王
（P.83）

善良的國王。把上半身畫得比較大，讓人可以感受到他的威嚴。下半身反倒是比較貧弱，顯出有張有馳的感覺。關於顏色的部分，是以金色的裝飾品帶出高貴、藍色帶出信賴與誠實的形象。

※披上斗篷後輪廓就會變得比較單調，於是我讓他拿著以聖杯為意象的權杖。

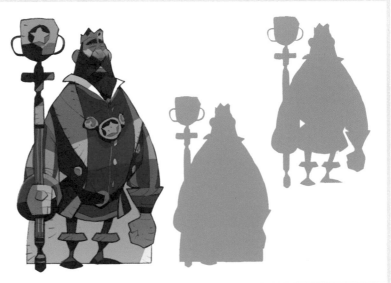

Blue-Haired Warrior
藍髮的戰士
（P.86）

以藍色為主色調，塑造成冷酷的角色。藉由頭髮、細長的手臂、細長的雙腳、衣服的縱向條紋，來呈現出統一感。此外，劍和箭筒則是呈現相反的並排角度，來打破這個重視縱向的輪廓的工整度。

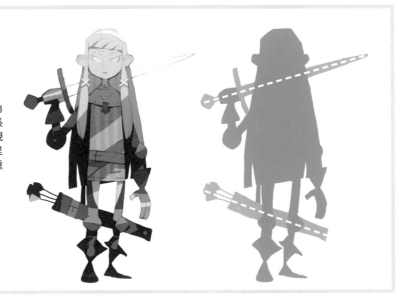

以構思～上色～分色
畫出的輪廓以及描繪法

描繪 [龍]×[武士] 的角色

思考想要畫的是什麼。在腦海中想像模樣

人型態 → 性別 男性？女性？ → 大叔！
增添龍的要素 → 設計成亞洲風格的龍吧！

身穿龍甲冑的武士！

思考武士、甲冑、龍之間的共通點
- 想要生動地表現大叔的鬍子和龍的鬍子
- 以感覺很強悍的紅色為基礎
- 甲冑要畫成鱗片狀嗎？
 →這樣會很難看出是甲冑，所以放棄

追加一點
龍的韻味

① 草稿

以龍為意象的頭盔。為了讓輪廓更
加生動，所以把錣（頭盔保護頸部
的部分）畫得大又顯眼。手持的
武器不是武士刀，而是薙刀，賦予
其「跟龍的身軀一樣長」的印象。

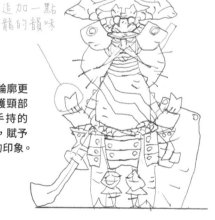

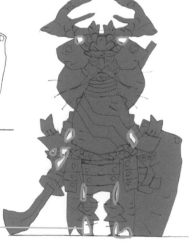

② 輪廓

評估整體的輪廓。外觀呈現要有趣，同時也要在
不破壞平衡的情況下，留意要鏤空留白的部分。

這裡將介紹從創意發想開始，再到描繪草圖、輪廓、上色等一連串的流程。
大膽地加入陰影會成為設計時的重點所在。

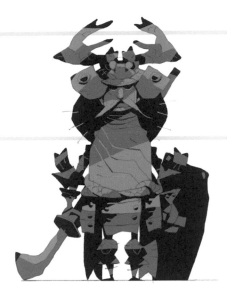

③ 增添陰影

以黑 100%、黑 25%（或是 15%）兩階段增添陰影。大膽地加入滿滿的陰影。

④ 上色

以紅色為基本色來著色。至於強調色的部分就使用藍綠色，或者是試著於頭盔繩子這種小面積的部分摻入一點鮮豔的紅色。

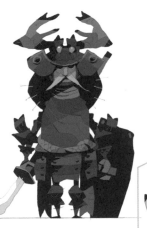 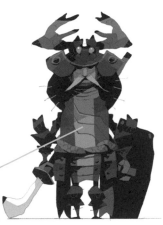

因為胸前的部分顯得有些單調，所以畫上縱向的曲折線條

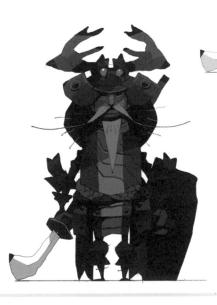

⑤ 顏色調整

為了展現出整體畫面的統一感，所以追加調整圖層後就大功告成了。這裡使用色彩平衡來進行調整。

描繪 [毒]×[恐龍] 的角色

思考想要畫的是什麼。在腦海中想像模樣

毒系的怪物。
毒龍？還是毒蜥蜴呢？

就來畫毒恐龍吧！

毒系的設計特徵
● 紫色。警告色（青蛙、蛇、蛾等生物身上讓人覺得它們有毒的花紋）

恐龍的設計特徵
● 馳龍科的鉤爪、凶暴性格等，評估與毒系調性相符的特徵

① 草稿

把腦海中想像到的畫面描繪出來。不要顧慮太多，也不要花太多的時間。

② 輪廓

塗上基本色，評估整體的輪廓。讓外觀顯得有趣的同時，也必須注意要在不破壞整體畫面的情況下留白。

※ 以灰色來呈現
　 就能更容易理解

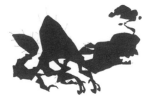

③ 增添陰影

以黑 100%、黑 25%（或是 15%）兩階段增添陰影。
大膽地加入滿滿的陰影。

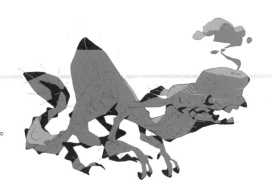

④ 上色

加上感覺有毒的花紋和顏色。這個階段也不要再去
看資料，就以自己腦海中浮現的樣貌來繪製即可。

POINT
分色的輪廓：增加從腮幫附近延伸到腹部的紅色線
條，作為凸顯的重點。

⑤ 於輪廓線上做出強弱

加深外輪廓線的部分。

⑥ 顏色調整

為了展現出整體畫面的統一感，所以追加調
整圖層後就大功告成了。這裡使用色彩平衡
來進行調整。彩度和色調曲線等部分也請依
據自己喜歡的感覺來進行調整。

修正不滿意
的設計

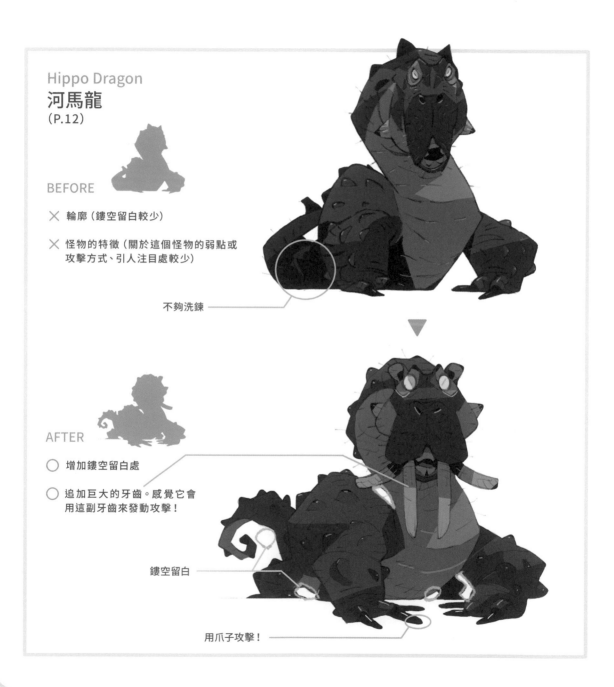

Hippo Dragon
河馬龍
（P.12）

BEFORE

✕ 輪廓（鏤空留白較少）

✕ 怪物的特徵（關於這個怪物的弱點或
攻擊方式、引人注目處較少）

不夠洗鍊

AFTER

◯ 增加鏤空留白處

◯ 追加巨大的牙齒。感覺它會
用這副牙齒來發動攻擊！

鏤空留白

用爪子攻擊！

雖然畫好了,但是卻因為「還差了一點」等原因而不慎滿意的設計,就必須得進行修改。大體來說,幾乎都是因為輪廓不夠理想的關係。這裡就為大家介紹一些修改的例子。

Heavy Dragonewt 重裝龍人 (P.48)

BEFORE

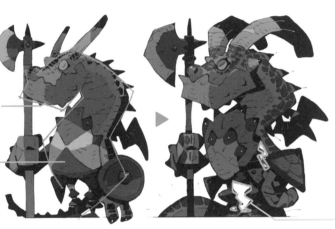

AFTER

× 輪廓不夠明確

× 鎧甲太過單調

○ 將頭部畫得更大,呈現出重量感

○ 尾巴也增加分量,讓整體維持平衡

○ 做出鏤空留白,讓輪廓更加理想

Snail Knight 蝸牛騎士 (P.86)

BEFORE

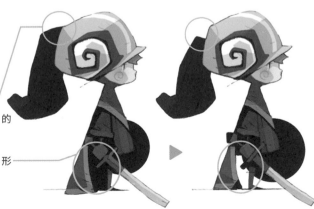

AFTER

× 輪廓不理想

× 頭盔和裝飾物的分界不明顯

× 斗篷的暗處讓形狀不清晰

○ 調整輪廓

○ 畫出頭盔和裝飾物的分界

○ 去除斗篷內裡,讓腳、劍、盾牌的線條更清楚

Voice

8成的完成度→
設計是由看的人來補完的

並不是非得從頭頂一路畫到腳尖,也不是
必定要畫出完美的成品不可,而是要著重於
讓設計擁有能令觀看的人更進一步地想像、
並且於腦海中補完的空間。
不要是100%正確答案的圖像,而是可以讓
大家從設計來自由想像怪物的攻擊方式或
性格等層面,能做到這點就太令人開心了。

直接動手畫要花1～2小時→
隨時在腦海中構思設計

角色設計是我主要的工作。實際動手畫的話
大概要花上1～2小時(1個人物的場合。視
插畫內容而異)。因為覺得這樣很麻煩,所
以我就想研究一下能在短時間內有效率地
作畫的技巧。於是便開始在動筆之前就預
先於腦海中想像畫面,並且描繪到一定的程
度。之後只要實際把那些內容畫出來就好。

不要邊看資料邊設計→
吸收資訊是平時就要做的。
如果邊看資料邊畫,就容易出現
照本宣科的設計(缺乏趣味性)

動物、魚類、鳥類、昆蟲等,只要限定在生
物的範疇,我自己應該是幾乎不看任何資
料就動筆的(正確與否就先擱在一旁)。以
我的情況來說,只要邊看資料邊畫的話,就
可能被其侷限、讓設計變得毫無趣味性可
言。我認為平時就應該要閱讀各式各樣的
東西,吸收資訊。通勤時或散步中,從建築
的門或窗戶、再到地下街的美食街等處都有
大量可以參考的東西。我在旅行的時候,一
定都會去當地的超市看看鮮魚專區,發現珍
奇的魚貝類也是一種樂趣。

以令人感到雀躍的設計為目標。
特別是如果能讓小朋友
萌生這樣的感受就太令人開心了

在我小學、中學時期,《週刊少年JUMP》會
刊載《勇者鬥惡龍》的新怪物插畫,我很期
待這個單元,每次都滿心期待地閱讀。
因為這個緣故,我也希望能畫出可以讓現今
的小學、中學生萌生和當時的我相同感受的
怪物,也想將宛如過往懷舊美好的任天堂
紅白機、超級任天堂時代的設計獻給跟我
同年代的人們。

設計怪物只要能
掌握重點就可以水到渠成

舉例來說,描繪老虎類怪物的時候,只要能
掌握橘色、條紋圖案、雙頰的毛等老虎特有
的重點就OK了。在那之後,不管是魚類還
是鳥類,只要把該生物的要素加進去,就能
完成老虎類的怪物。

從點陣繪圖開始
～創作能讓自己愈畫愈愉快的作品

我在遊戲業界的第一份工作是點陣繪圖。
我是抱著可以做設計的想法進了公司,但是一直都沒有機會能畫自己喜歡的東西。雖然很想畫角色,但經手的都是背景或效果等事務性的作業。
作為解決的方法,我會在閒暇時間畫我自己喜歡的東西。這樣就不必顧慮上司和前輩,可以專心繪製自己喜歡的圖畫。因為還有公司的工作,所以這並不輕鬆,但只要有時間,我就一定會畫。現今也有放上SNS這種能輕鬆展示自己創作的機會。只要持之以恆畫下去的話,或許就會被委派自己喜愛的畫圖工作也說不定。可以畫喜愛的畫,而且還能當成工作,這不是一件很幸福的事嗎?

畫不出來,或者是不想畫的時候
就不要畫。等候想要提筆的時機

我從高中畢業後就進了設計專門學校。當時的老師告訴我們:「不想畫的時候不畫也沒關係,等到想畫的時候再開始吧。」所以我甚至還有不做功課、盡是在打電動的時候。當自己沒有想畫圖的心情時,與其勉強自己黏在桌子前面,推薦各位不如轉換一下氣氛、讓自己暫時和畫圖保持距離。因為若是你心煩意亂地創作,情緒也會表現在作品當中。這時只要看看電影、打打電動來吸收創意,就能有效地運用放下畫筆的時間。

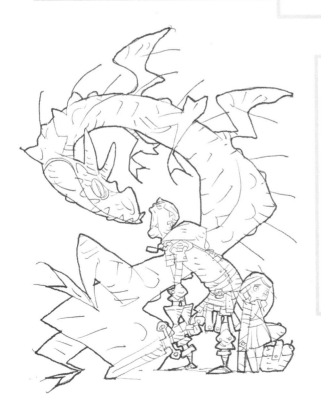

描繪幻想的生物、
怪物等題材真的非常快樂

總之呢,設計就是要盡可能自由自在。雖然人類角色會有各式各樣的限制,但是隨自己的心意去畫圖真的是很快樂呢。
此外,以我自己的情況來說,比較不會去在意骨骼或素描之類的。與其只在意這些地方、讓筆因此停下來,我認為只要大致處理好、然後盡可能多畫會更加理想。特別是怪物之類的東西並不存在於現實世界,什麼千奇百怪的樣子都有。所以我都是抱持著「雖然不存在,但如果有這種東西的話會很有意思」的想法來進行設計的。

Satoshi Matsuura

松浦 聖　Satoshi Matsuura

角色設計師。擅長設計怪物。曾參與《聖劍傳說 瑪那傳奇》（SQUARE ENIX）、《怪獸培育所》（KONAMI）、《魔法假期》（任天堂）、《電波人類RPG》（Genius Sonority）、《勇氣默示錄》（SQUARE ENIX）、《我的魔物兵團》（Silicon Studio）、《小小諾亞》（Cygames）等多款遊戲的製作。並於動畫《DECA-DENCE》（2020）負責作品中的未知生命體「葛多爾」的設計。此外在書籍方面，也擔綱《王子殿下藥藥大冒險》（瑞昇文化）一書的插畫繪製。

@hiziri_pro

TITLE

幻想世界的居民們：松浦聖角色設計畫集

STAFF

出版	瑞昇文化事業股份有限公司
作者	松浦聖
譯者	黑燕尾
創辦人／董事長	駱東墻
CEO／行銷	陳冠偉
總編輯	郭湘齡
責任編輯	徐承義
文字編輯	張聿雯
美術編輯	謝彥如
國際版權	駱念德　張聿雯
排版	謝彥如
製版	明宏彩色照相製版有限公司
印刷	桂林彩色印刷股份有限公司
法律顧問	立勤國際法律事務所　黃沛聲律師
戶名	瑞昇文化事業股份有限公司
劃撥帳號	19598343
地址	新北市中和區景平路464巷2弄1-4號
電話	(02)2945-3191
傳真	(02)2945-3190
網址	www.rising-books.com.tw
Mail	deepblue@rising-books.com.tw
本版日期	2024年1月
定價	500元

ORIGINAL JAPANESE EDITION STAFF

ブックデザイン	葛西 恵
編集補助	長谷川亨（株式会社技術評論社）
編集	秋山絵美（株式会社技術評論社）

國家圖書館出版品預行編目資料

幻想世界的居民們：松浦聖角色設計畫集 ＝ Monster & human, imaginary creatures / 松浦聖著；黑燕尾譯. -- 初版. -- 新北市：瑞昇文化事業股份有限公司, 2023.12
152面；19x24公分
ISBN 978-986-401-687-7(平裝)
1.CST: 插畫 2.CST: 作品集

947.45　　　　　　　　　112017430

KUSOSEKAI NO JUNINTACHI – MATSUURA SATOSHI CHARACTER DESIGN Monster & Human, Imaginary Creatures – by Satoshi Matsuura
Copyright © 2021 Satoshi Matsuura
All rights reserved.
Chinese translation rights arranged with GIJUTSU-HYORON CO.,LTD.
through Japan UNI Agency, Inc., Tokyo